JAEWON 36
ART BOOK

에드가 드가

도서출판
재원

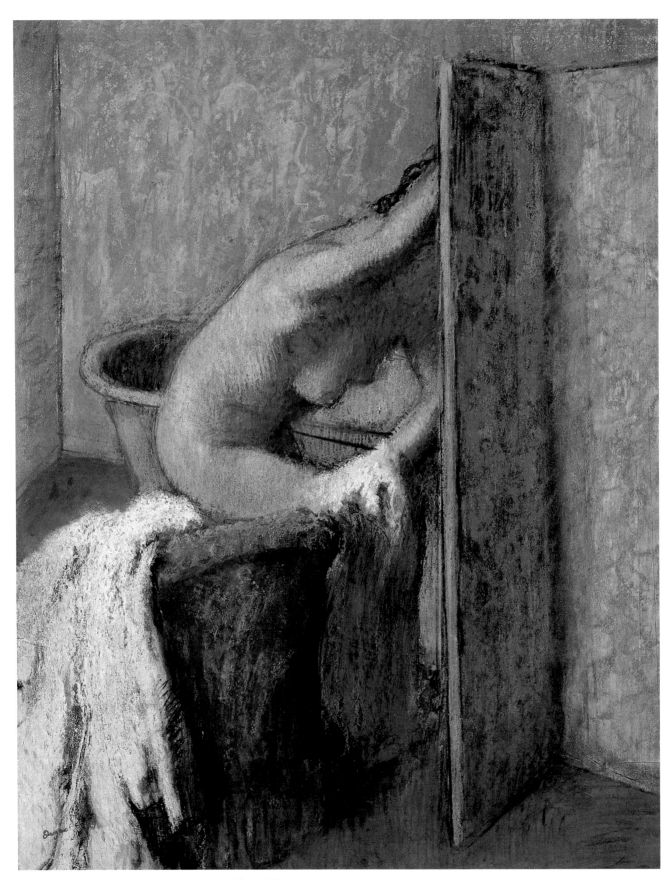

목욕 후 몸 닦기, 1888년경, 파스텔·목탄, 90×72cm, 개인 소장

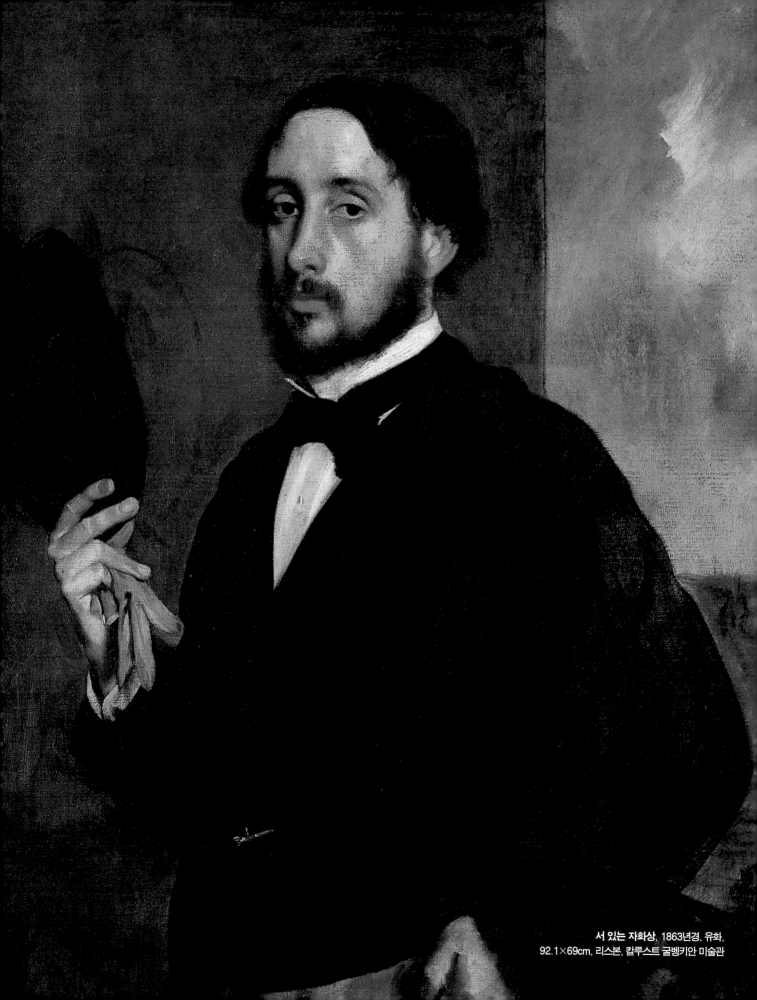

서 있는 자화상, 1863년경, 유화,
92.1×69cm, 리스본, 칼루스트 굴벵키안 미술관

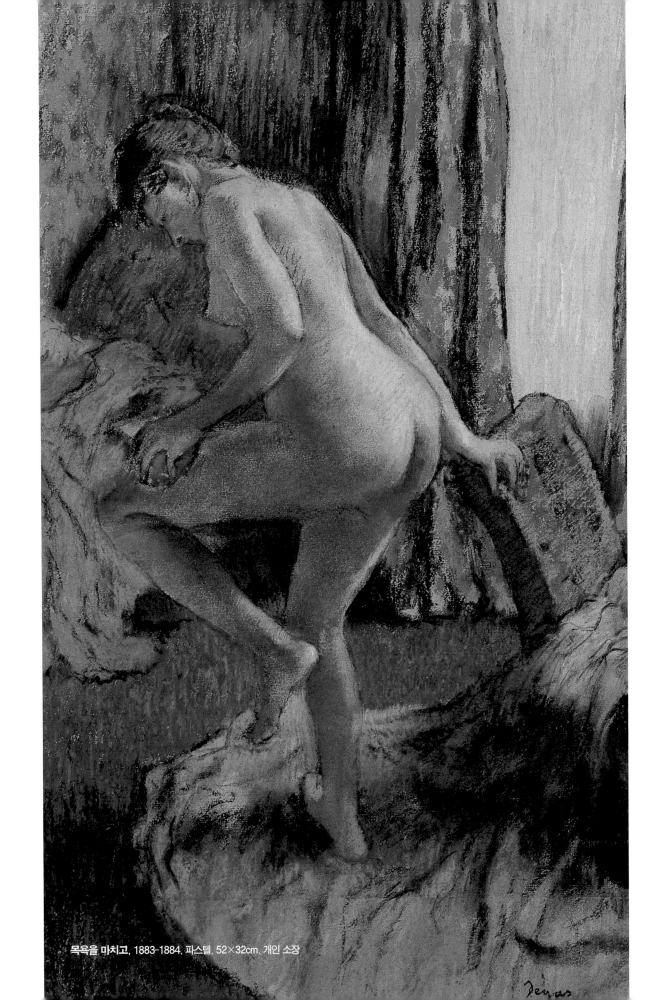

목욕을 마치고, 1883-1884, 파스텔, 52×32cm, 개인 소장

Edgar Degas

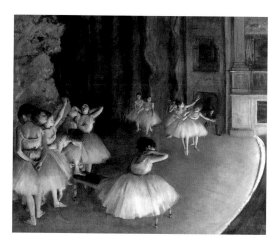

무대 위의 발레 예행 연습, 1874, 유화, 65×81cm, 파리, 오르세 미술관

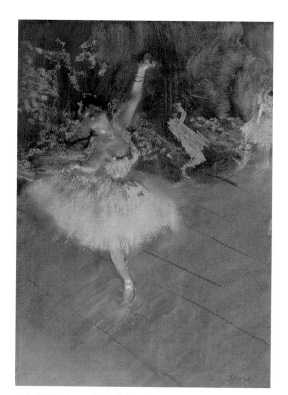

스타, 1878년경, 모노타이프에 파스텔, 44.3×34.3cm,
필라델피아 미술관, 미국

1834 7월 19일, 파리 생조르주 거리 8번지에서 은행가인 아버지 피에르 오귀스트 이아생트 드가와 뉴올리언스 출생의 어머니 셀레스틴 뮈송 사이의 5남매 가운데 장남으로 일레르 제르맹 에드가 드가가 태어남. 드가의 할아버지 르네 일레르 드가는 프랑스대혁명 때 약혼녀가 단두대에서 처형당하자 프랑스를 떠나 이탈리아 나폴리에 정착하여 제노바 출신의 처녀와 결혼한 후 재산을 모아 은행을 설립하였음. 큰 돈을 번 르네 일레르 드가는 아들 피에르 오귀스트 이아생트를 자신의 은행 파리 지점장으로 일하게 하였다. 드가의 외할아버지는 카리브해의 프랑스령 아이티 섬에서 태어나 미국 뉴올리언스에 정착하여 면화 무역과 멕시코의 은 광산업으로 큰 돈을 모은 자산가였다. 조부와 외조부 모두 대단한 재력가로 둔 드가는 출생 때부터 돈 걱정 없이 예술에 전념할 수 있는 유복한 환경 속에 있었음. 드가의 아버지 이아생트 드가는 은행 일보다는 예술 쪽에 취미가 대단하여 많은 음악가를 친구로 두었고 피에르 폴 프뤼동(1758~1823), 모리스 캉탱 드 라투르(1704~1788) 등의 그림을 수집하기도 하였다. 드가의 아버지는 어린 드가를 데리고 자주 루브르를 방문하여 특히 15세기 이탈리아 화가들의 그림을 즐겨 보았음.

1841 피에르 오귀스트 르누아르(1841~1919) 출생.

1845 파리에서 가장 명성이 높았던 루이르그랑 중학교에 입학함. 기숙학교로 운영된 이 학교에서 그는 라틴어, 그리스어, 수사학, 프랑스 문학 등의 고전과 음악, 미술 교육을 받았다. 17세기에 개교한 이 학교의 졸업생 중에는 외젠 들라크루아(1798~1863), 테오도르 제리코(1791~1824), 빅토르 위고(1802~1885), 볼테르(1694~1778), 몰리에르(1622~1673) 등이 있으며 샤를 보들레르(1821~1867) 또한 이 학교를 다녔음. 여기에서 드가는 평생에 걸쳐 우애를 나누게 되는 앙리 루아르(1833~1912), 뤼도비크 알레비(1834~1908), 폴 발팽송(1834~1894)을 만났다.

1847 어머니 셀레스틴 뮈송이 아이를 낳다가 사망함. 이후 아버지 이아생트 드가는 재혼하지 않고 다섯 남매를 키우며 혼자 살았다.

1853 대학입학 자격시험인 바칼로레아에 합격하여 법과 대학에 입학하였으나 곧 그만두고 미술을 공부하기로 함. 드가의 아버지는 약간 실망했을 뿐 크게 반대하지는 않아 드가는 순조롭게 미술에 전념하기 시작하였다. 친구 폴 발팽송의 아버지 에두아르 발팽송의 소개로 앵그르(1780~1867)가 그의 제자 가운데 한 사람인 루이 라모트를 드가의 선생으로 추천함. 루브르에서 그림을 모사할 수 있는 자격을 얻음.

1854 루브르에서 라파엘로의 그림을 모사하며 그림 공부를 함.

1855 에콜 데 보자르에 입학하여 앵그르의 제자 이폴리트 플랑드랭 밑에서 공부

함. 여름에 혼자 여행을 떠나 루이 라모트의 고향인 리옹과 론, 아비뇽, 아를, 님, 몽펠리에 등지를 다녔다. 아비뇽에서 자크 루이 다비드(1748~1825)의 〈젊은 바라의 죽음〉을 모사하였음.

1856 이탈리아로 여행함. 당시 화가 지망생들에게 이탈리아 여행은 여전히 중요한 수업으로 여겨진 데다 드가에게는 부유한 할아버지와 친척들이 이탈리아에 살고 있어 드가의 이탈리아 여행은 자연스럽게 이루어졌음. 7월에 나폴리에 도착하여 할아버지 소유의 대저택에 머물다 로마로 감. 로마에 있는 '아카데미 드 프랑스'에서 수학함.

1857 여름에 나폴리로 다시 돌아와 집안의 강력한 권위를 지니고 있던 할아버지를 모델로 〈일레르 드가의 초상〉 완성. 이때 역시 이탈리아에 와 있던 귀스타브 모로(1826~1903)를 만나 함께 박물관과 교회를 다니며 그림 작업을 하였고, 캄파니아 지방을 여행하기도 하였음. 드가는 8살 연상인 모로로부터 소묘를 중요시한 앵그르와, 색채에 좀 더 강조점을 둔 들라크루아 사이에서 나타나는 기법상의 대립 문제를 알게 되는 등 모로에게서 많은 영향을 받음. 귀스타브 플로베르(1821~1880)가 《보바리 부인》 발표.

1858 여름, 결혼한 고모 로라가 살고 있는 피렌체로 감. 1848년 실패한 혁명으로 나폴리에서 추방되어 피렌체에 정착한 고모부 벨렐리 남작과 고모 로라, 두 사촌 여동생을 모델로 〈벨렐리 가족의 초상〉을 그리기 시작함. 초기의 걸작 가운데 하나인 이 그림의 액자에 그려진 사람이 바로 이 해 사망한 드가의 할아버지 일레르 드가로 고모 로라와 사촌 누이들은 상복을 입고 있다. 가장은 소외된 듯 구석에 등을 보인 채로 앉아 있으며 어머니와 두 딸은 가족의 자세를 취하면서도 시선은 각자 분산되어 있고 냉담해 보인다. 이와 같은 인간관계에 대한 객관적이고도 냉철한 입장은 이후 드가의 작품에서 반복적으로 나타나는 기조가 되었다. 드가는 순례자들처럼 로마의 아시시까지 걸어가 지오토(1266~1337)가 그린 성당의 벽화를 보고 종교적 체험을 하였음. 겨울에 다시 피렌체로 돌아와 〈벨렐리 가족의 초상〉 작업에 매달렸다. 훗날 드가는, 에두아르 마네(1832~1883)가 〈올랭피아〉를 그렇게 했던 것처럼, 이 그림을 죽을 때까지 보관하였음.

1859 피렌체에서 〈벨렐리 가족의 초상〉을 다 그리지 못한 드가는 파리에 있는 아버지에게 작업실을 마련해 달라는 부탁의 편지를 보낸 후 피렌체를 떠남. 파리로 돌아오는 길에 제노바에 들러 그가 찬탄하였던 반 다이크(1599~1641)의 그림을 봄. 2년 9개월여에 걸친 이탈리아 여행을 마치고 4월에 파리로 돌아와 〈벨렐리 가족의 초상〉을 계속 그림.

1860 폴 발팽송과 노르망디 지방에 체류하면서 특히 역사화에 많은 관심을 가지고 작업함. 〈소년들에게 도전하는 스파르타 소녀들〉을 제작함.

1861 역사화에 대한 관심에서 벗어나, 영국으로부터 들어온 상류 계층의 취미인 경마를 소재로 한 작품 제작에 열중함. 당시 롱상에 막 생긴 경마장에서 드가는 기수들과 말들을 주의 깊게 관찰하여 경주의 시작과 준비하는 모습들을 화폭에 담아

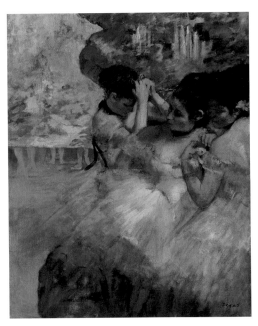

노란 옷의 무희들, 1874-1876, 유화, 73.5×59.5cm, 시카고 미술연구소, 미국

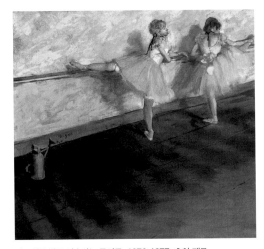

가로대를 잡고 연습하는 무희들, 1876-1877, 혼합 재료, 75.6×81.3cm, 뉴욕, 메트로폴리탄 미술관

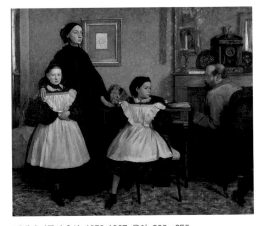

벨렐리 가족의 초상, 1858-1867, 유화, 200×250cm, 파리, 오르세 미술관

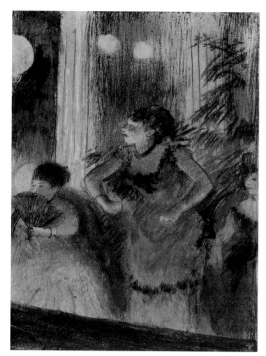

카페 콩세르의 여가수('앙바사되르'의 베카 양), 1877-1878,
석판화에 파스텔, 16.3×12.1cm, 개인 소장

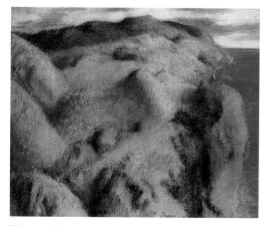

풍경, 1892년경, 모노타이프에 파스텔, 46×55cm,
제네바, 안크루지에 사진갤러리

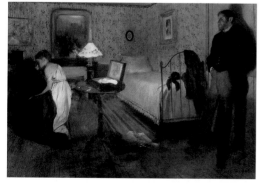

방 안, 1868-1869, 유화, 81.3×114.3cm, 필라델피아 미술관, 미국

냈다. 경마는 테오도르 제리코(1791~1824) 정도만 그림의 소재로 삼았을 뿐, 당시로서는 매우 현대적인 소재였다.

1862 루브르에서 벨라스케스(1599~1660)의 〈마르가리타 공주의 초상〉을 구리판에 모사하는 중에 에두아르 마네를 만나 서로 알게 됨. 드가와 마네는 둘 다 상류층 출신으로 경제적 어려움이 없었고, 옛 대가들의 작품을 많이 모사하여 전통적 세례를 받았으며, 똑같이 도시의 작업실에서 인물을 중심으로 작업했다는 공통점이 있었다.

1863 에두아르 마네가 낙선전에 〈풀밭 위의 점심〉을 전시하여 큰 논란을 불러일으킴.

1864 앵그르를 찾아가서 만남. 〈마네의 초상〉을 제작함.

1865 '뉴올리언스 시의 고난'이란 제목으로 알려져 있는 〈중세의 전쟁 장면〉을 완성하여 살롱전에 출품함. 이후 더 이상 역사화는 그리지 않게 됨. 드가는 이 해부터 1870년까지 꾸준히 살롱전에 작품을 출품하여 성공적인 평가를 받았다. 빅토르 마세 거리에 있는 집을 얻게 됨. 파리의 페티뇰 거리 11번지(현재는 클리쉬 거리 9번지)에 있는 게르부아 카페에서 클로드 모네(1840~1926)와 르누아르(1841~1919)를 만나 알게 됨. 〈국화꽃병 옆에서 팔꿈치를 괴고 있는 여자〉를 제작함. 마네가 살롱전에 〈올랭피아〉를 출품하여 관객들에게 충격을 줌.

1866 〈판화 수집가〉를 완성함. 미국의 펜실베이니아 주 피츠버그에서 태어난 메리 커샛(1844~1926)이 파리에 도착함.

1868 이즈음부터 드가의 명성이 높아지기 시작하였고, 루브르에 가서 작품을 모사하는 일은 이 해까지만 하였다. 게르부아 카페에 자주 들려 에두아르 마네, 폴 세잔(1839~1906), 르누아르, 모네, 알프레드 시슬레(1839~1899), 프레데리크 바지유(1841~1870), 카미유 피사로(1830~1903) 등을 만나 교유함. 이 모임에는 작가 에밀 졸라(1840~1902), 에드몽 뒤랑티(1833~1880), 테오도르 뒤레(1838~1927), 자샤리 아스트뤼크(1835~1907) 등도 참여하기도 하여 때로는 비평가와 화가들 사이에서 격론이 벌어지기도 함.

1869 불로뉴쉬르메르와 생발레리앙코에 마네와 함께 머무르며 작업함. 초상화 작업을 주로 하였고 풍경화는 풍경을 보고 나서 작업실에 돌아와 기억을 되살려 그림. 드가는 다른 인상주의 화가들과는 달리 야외의 햇빛 속에서 작업하는 것을 좋아하지 않았으며 램프와 같은 인공조명이 있는 실내에서 주로 그렸다. 즉 아무런 구상이나 연구 없이 자연 속에서 즉흥적인 영감에 의존하여 그리는 방식을 거부하였고, 거장들의 작품 연구와 대상에 대한 꼼꼼한 관찰과 숙고 뒤에 작업실에서 기억에 의존하여 작업하였다. 이즈음에 도시의 극장, 발레, 음악 등에 관심을 가지고 이들을 주요 소재로 작업함. 극장 앞자리에 앉은 관객의 시점으로 클로즈업한 오케스트라 박스 안 연주자들의 진지한 모습을 담은 〈오페라하우스의 관현악단〉은 드가의 작품군에서 혁신적인 구성을 보여주는 대표작으로 평가받고 있다. 한편 드가는 세탁소의 다림질하는 여인들에도 관심을 가져 세탁부들을 소재로 많은 그림을

남겼는데 그 첫 번째 작품인 〈다림질하는 여인〉을 이 해에 완성함. 그림 속 다리미를 들고 공허한 눈빛으로 정면의 먼 곳을 보는 여인은 실제로 세탁소에서 일하던 사람이 아니라 직업 모델인 엠마 도비니였음. 세탁소에 일하는 여자들에 대한 관심은 오노레 도미에(1808~1879) 같은 사실주의 예술가들과 공통되는 부분으로, 드가는 한동안 세탁부를 그리지 않다가 1880년대 중반 이 주제를 다시 다뤘고, 1890년대에 마지막으로 그리게 된다.

1870 7월, 프랑스 나폴레옹 3세의 선전포고로 비스마르크가 재상으로 있던 프러시아와 프랑스 사이의 보불전쟁 발발. 나폴레옹 3세는 스당 전투에서 패배 후 퇴위하고 제3공화정이 선포됨. 드가는 국가 방위 보병대에 지원하였으나 나쁜 시력 때문에 거부되어 포병대에 들어가 참전함. 포병대를 지휘하던 학교 동창인 앙리 루아르를 만남. 이때부터 앙리 루아르는 드가의 가장 친한 친구가 되었다. 루아르는 산업가이자 냉동 기술 발명가였으며 아마추어 화가이기도 하였음.

1871 2월, 프랑스의 항복으로 보불전쟁 종결. 3월~5월, 파리 시민의 봉기로 파리 코뮌이 성립되었으나 5월에 수만 명의 희생자를 내며 진압됨. 드가는 파리 코뮌이 성립되는 동안 메닐위베르 지방으로 피난함. 친구 폴 발팽송의 딸을 모델로 〈오르탕스 발팽송〉을 그림. 드가는 이 친구의 딸을 무척 귀애하여 친딸처럼 생각하였음. 일례로 식사할 때 개가 가까이 있는 것을 싫어한 드가였지만 오르탕스가 있을 때만은 개를 풀어놓는 것을 허락하였고, 1885년 오르탕스의 결혼식 때에는 테이블 한쪽 구석에서 흐느껴 울기까지 했다고 한다. 10월, 영국으로 가서 뒤랑 뤼엘이 주선한 '프랑스 미술가 협회' 전시회를 구경함.

1872 전쟁이 끝난 뒤 동생 르네와 함께 미국의 뉴올리언스에서 면화 무역을 하는 친척을 방문함. 뉴올리언스에 머물며 작업한 〈뉴올리언스 면화 거래 사무실 사람들〉을 파리로 가져 옴.

1873 화상 뒤랑 뤼엘이 드가의 〈다림질하는 여인〉을 구입함. 살롱전 출품을 포기하고 '독립 미술가 협회'에 가입함. 드가는 이 모임의 준비로 1874년에 처음으로 개최된 전시회에서 중요한 역할을 하였으며 이후 이 모임의 '인상주의전'에 자신의 대부분의 작품을 출품하였다.

1874 2월에 아버지가 나폴리에서 사망함. 4월 15일, 오늘날 '제1회 인상주의 전시회'로 기록된 '무명 예술가 협회'의 첫 번째 전시회가 모네, 시슬레, 피사로, 르누아르, 세잔 등의 참여로 열림. 서른 명의 화가들이 참여하여 총 165점의 작품이 전시된 이 전시회에 드가는 〈무용 수업〉 등 10점을 출품하였다. 드가의 작품에 대한 평가는 양분되어 새로운 전시회의 화가들 가운데 최고라고 칭하는 비평가들이 있었던 반면 그의 작품을 싫어하는 비평가들도 있었다. 이 전시회는 당시 비평가들로부터 혹평을 받았으며 재정적으로 실패하여 화가들은 어떻게든 작품들을 팔아 돈을 구하고자 하였다. 살롱전에 전시된 메리 커샛(1845~1926)의 작품에 주목하였음.

1875 3월, '인상주의전'에 참가하였던 작가들이 드루오 경매장에서 경매를 통해 작품을 팔고자 애씀. 경제적으로 여유가 있던 드가는 여기에 참가하지 않고 친척이

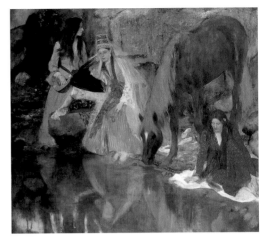

발레 '샘물' 속의 피오크르 양, 1867-1868, 유화, 130.8×145cm,
뉴욕, 브루클린 미술관

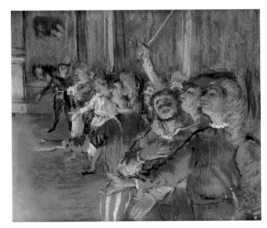

합창단, 1877, 모노타이프에 파스텔, 27×32cm,
파리, 루브르 박물관

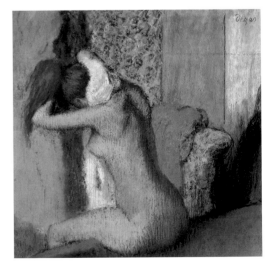

목욕 후에 목을 닦는 여인, 1895년경, 파스텔, 62.5×65cm,
파리, 오르세 미술관

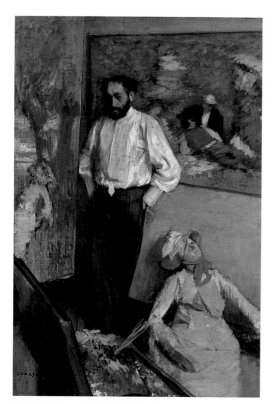

작업실에 있는 드가의 초상, 1878, 유화, 40×28cm,
리스본, 칼루스트 굴벵키안 미술관

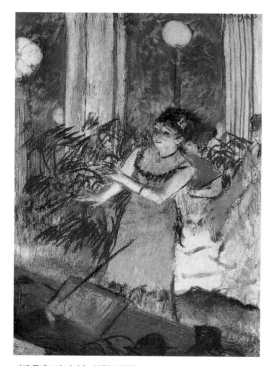

카페 콩세르의 여가수, 1876-1877,
모노타이프에 파스텔, 16.5×12.1cm, 개인 소장

있는 나폴리에 감. 이즈음에 절친한 친구 앙리 루아르를 모델로 한 〈공장 앞에 있는 앙리 루아르의 초상〉을 완성하였다. 카미유 코로(1796~1875) 사망.

1876 르펠르티에 거리에 있는 뒤랑 뤼엘의 화랑에서 제2회 인상주의전이 열림. 1870년에 사망한 바지유의 작품을 포함하여 모네, 시슬레, 피사로, 베르트 모리조(1841~1895) 등 스무 명의 작품 250점이 전시되었다. 드가는 〈무용 시험〉, 〈다림질하는 여인〉 연작 5점 등을 포함한 20여 점의 작품을 전시하였음. 이 전시회에 대한 전반적인 평가는 제1회 때와 마찬가지로 역시 좋지 않았다. 다만 루이 에드몽 뒤랑티(1833~1880)가 그의 책 《새로운 미술: 뒤랑 뤼엘 갤러리에서 전시회를 가진 예술가 협회에 관하여》에서 이들에 대한 긍정적인 평가를 하였음. 뒤랑티는 38쪽의 팸플릿 형식의 이 책에서 전통적인 화풍의 문제점을 비판하고 회화의 부흥을 위한 아방가르드 예술가의 역할을 논하였다. 뒤랑티는 드가의 이름을 직접 언급하지는 않았지만 드가가 그린 특정한 그림을 예로 들면서 새로운 미술가들의 모임인 '무명 예술가 협회' 구성원들 가운데 드가를 가장 뛰어나게 생각하고 있음을 독자들이 알 수 있게 하였다. 뒤랑티는 드가가 현대 생활로부터 소재를 찾아 새로운 예술적 기법과 개성 넘치는 고안으로 현대 예술의 선구적 역할을 했다는 취지의 글을 썼음. 드가는 뒤랑티와 가깝게 지내게 되었고 3년 뒤에는 〈에드몽 뒤랑티의 초상〉도 그렸다. 이 해에 젊은 여배우 엘렌 앙드레를 모델로 하여 〈압생트〉를 제작함. 드가는 엘렌 앙드레를 무기력한 모습의 알코올 중독자로 그려 당시 널리 퍼져 있던 술의 폐해를 담담한 시선으로 표현하였다. 이 해에 프랑스 상징파 시인인 스테판 말라르메(1842~1898)의 《목신의 오후》가 출판됨.

1877 제3회 인상주의전이 '인상주의'라는 이름을 처음으로 내걸고 열림. 드가, 귀스타브 카유보트, 귀스타브 모로, 세잔, 기요맹, 모네, 베르트 모리조, 피사로, 시슬레, 메리 커샛 등 열여덟 명의 참가자가 230점의 작품을 출품함. 전시회의 전반적인 준비는 카유보트가 하였고 드가는 파스텔화를 포함한 23점의 작품과 3가지 주제의 모노타이프 연작을 전시하였음. 그 첫째 주제인 사창가 모노타이프 연작은 훗날 목욕하는 여인들 연작을 예고하듯 여성의 누드화로 채워졌다. 이 그림들 가운데 한 점은 르누아르가 샀으며 피카소도 여러 점을 구입하였음. 또 다른 주제는 당시 카페의 풍속으로 〈저녁, 카페 앞의 여인들〉이 그 대표작임. 나머지 하나는 발레를 하는 무희들로 〈가로대를 잡고 연습하는 무희들〉 등이 전시되었다. 발레를 하는 무희들의 모습은 드가가 즐겨그렸던 또 하나의 커다란 주제였다. 뤼도비크 알레비가 인상주의 화가들을 소재로 한 희곡 《매미》를 발표함.

1878 〈뉴올리언스 면화 거래 사무실 사람들〉을 남프랑스의 포 순수미술관 관장이 2000프랑에 구입하여 그의 작품이 처음으로 미술관에 소장되게 되었다. 드가는 자신의 작품이 미술관의 인정을 받았다는 사실에 흡족해 함. 또 그의 작품이 처음으로 미국에 전시되기도 하였다.

1879 이즈음에 메리 커샛과 가까워져 루브르에 함께 가 그녀를 모델로 한 〈루브르의 메리 커샛〉을 제작하였음. 메리 커샛은 드가의 대담한 화면 구성, 밝은 색조의 사

용 등의 영향을 받은 화가로 드가는 그녀가 살롱전 대신 인상주의전에 작품을 전시하기를 권유하였음. 제4회 인상주의전에 모네, 피사로, 폴 고갱(1848~1903), 메리 커샛 등과 함께 참가하여 유화, 파스텔화 20점과 함께 채색한 부채 5점을 출품함. 많은 비평가들이 드가의 작품을 인정하며 찬사를 보냈지만 여전히 조롱과 야유를 보내는 사람들도 있었다. 〈에드몽 뒤랑티의 초상〉을 그림. 페르난도 곡예단의 서커스 구경을 한 뒤 곡예사를 모델로 〈페르난도 곡예단의 곡예사 랄라〉를 그림.

1880 4월, 제5회 인상주의전에 유화, 파스텔화 외에 소묘, 판화도 출품하여 좋은 반응을 얻었으며 뒤랑 뤼엘이 많은 작품을 구입하였음. 친구 뤼도비크 알레비에게 보낸 편지 속에 대중의 요구로 발레 그림들을 계속 그려야 하는 것이 지겹다는 불만을 적어 넣었다. 메리 커샛과 신문 형태의 새로운 판화집을 계획함. 이 판화집에는 카유보트, 피사로, 포랭(1862~1931) 등의 작품을 실을 예정이었으나 몇몇 작가들과 다툼이 생기면서 이 계획은 불발로 그쳤다.

1881 제6회 인상주의전에 고갱, 피사로, 메리 커샛 등과 함께 참여하여 조각상 〈열네 살의 어린 무희〉를 포함한 8점의 작품을 전시함. 실제 발레복을 입고 리본을 달고 있는 이 청동상으로 그는 '거장'이라는 칭호를 받게 되었으나 한편으로는 애처로운 어린 소녀를 너무나도 사실적으로 재현해내어 '냉혹'하다는 평가를 받기도 했다. 주로 화상 뒤랑 뤼엘이 드가의 작품을 구입하였음.

1882 여성용 모자 가게를 소재로 하여 작업하기 시작하여 〈모자 가게에서〉 〈모자 가게에서의 대화〉 등을 제작함. 모두 여덟 번 개최된 인상주의전 가운데 유일하게 제7회 인상주의전에 참가하지 않음. 이 전시회는 '앵데팡당 미술가 전시회'라는 이름으로 개최되었고 드가와 가깝게 지내던 메리 커샛도 불참하였다. 드가가 추천하여 인상주의전에 합류했던 폴 고갱과의 불화가 불참 이유라고 알려짐.

1883 뒤랑 뤼엘이 드가를 포함한 몇몇 화가들의 작품을 런던으로 가져가 전시회를 개최함. 에두아르 마네 사망.

1884 한동안 그리지 않았던 세탁소에서 일하는 여인들을 주제로 작업하여 〈세탁부들〉 등을 그림. 쇠라와 시냐크의 주도로 제1회 앵데팡당전이 열림.

1886 뒤랑 뤼엘의 주도로 미국에서 열린 '프랑스 인상주의자 작품 전시회'에 드가의 작품 10점이 전시됨. 메리 커샛, 베르트 모리조(1841~1895)와 함께 인상주의전을 조직하고 준비함. 5월에 열린 제8회이자 마지막 인상주의전에 누드 연작 10점을 출품함. '목욕하는 여인'을 다양하게 변주한 이 그림들은 함께 전시된 쇠라의 《그랑드 자트 섬의 일요일 오후》와 함께 전시회 최고의 화제작으로 떠올랐다. 많은 비평가들은 그림 속 여인들이 추하여 불쾌한 감정을 불러일으킨다고 한 반면, 일부 비평가들은 드가의 색 사용과 형체의 묘사가 매우 정직하다고 찬탄하였다. 고갱과의 관계를 다시 회복함.

1887 말라르메가 자신의 시집 《래커칠한 서랍》에 드가의 삽화를 넣고 싶다고 부탁함. 하지만 말라르메 시에 반한 드가는 삽화를 그리는 대신 스스로 시 창작에 몰두하였음. 네델란드 화가인 빈센트 반 고흐의 동생인 테오 반 고흐를 통해 그림 한

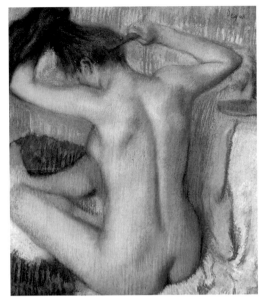

머리를 빗고 있는 여인, 1884-1886, 파스텔, 53×52cm,
상트페테르부르크, 에르미타주 미술관

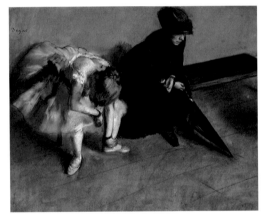

기다림, 1882년경, 파스텔, 48.2×61cm,
폴 게티 미술관·노튼 사이먼 재단

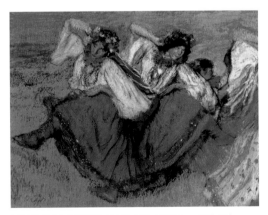

러시아 댄서들, 1899년경, 파스텔·목탄, 48×67cm, 개인 소장

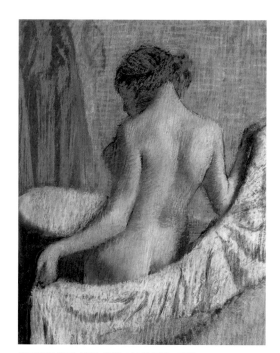

욕조에서 나오며, 1885-1890, 파스텔, 70.8×57.2cm,
케임브리지, 하버드대학 포그 미술관

점을 구입함.

1888 발레, 말, 가수를 소재로 한 소네트(14행시)를 지음. 현재 전해지고 있는 시구는 여덟 편으로 무희를 소재로 하고 있다.

1889 프랑스 혁명 100주년을 기념하여 파리에서 만국박람회가 개최됨. 만국박람회장에 프랑스 미술의 '백년 회고전'이 개최되어 클로드 모네(1840~1916), 폴 세잔(1839~1906), 카미유 피사로(1831~1903), 에두아르 마네의 작품이 전시됨. 만국박람회 개최를 기념하는 에펠탑이 완공됨.

1890 조각가 바르톨로메와 부르고뉴 지방을 여행함. 이즈음에 풍경화를 주로 그리기 시작한다.

1892 유화 작업을 거의 포기함. 뒤랑 뤼엘의 화랑에서 처음으로 드가 자신만의 전시회를 풍경화 26점을 중심으로 개최함. 드가는 평생 동안 단독 전시회를 두 차례만 가졌다.

1894 12월 22일, 유태계 포병 장교 알프레드 드레퓌스 대위가 독일 대사관에 기밀을 누설했다는 혐의로 계급 강등과 종신형에 처해짐. 드레퓌스 대위는 자신의 결백을 꿋꿋하게 주장하였고, 이 일은 반유태주의와 맞물리면서 프랑스 전체의 사회적 이슈로 발전하여 '드레퓌스 사건'으로 불리게 됨. 드가는 드레퓌스의 죄를 믿었으며 1906년 드레퓌스의 완전한 무죄가 선언된 후에도 드레퓌스가 프랑스 군을 배반했다고 믿었다고 함. 평생 친구 폴 발팽송 사망. 클로드 드뷔시(1862~1918)가 말라르메의 시에서 영감을 얻어 '목신의 오후'를 작곡함.

1896 3월, 뒤랑 뤼엘 화랑에서 1895년에 사망한 베르트 모리조의 회고전이 성사될 수 있도록 모네, 르누아르와 협력하여 준비함. 러시아 작가 안톤 체호프(1860~1904)의 희곡《갈매기》가 초연됨.

1898 에밀 졸라가 '드레퓌스 사건'과 관련하여 드레퓌스의 결백을 지지하며 옹호하는 글《나는 고발한다》를 발표함. 프랑스의 예술가, 작가, 국민들은 드레퓌스 사건과 관련하여 두 무리로 나누어져 국론이 분열되었다. 유태인을 불신하였던 드가는 이즈음 드레퓌스에 반대하는 쪽으로 입장을 분명히 하여 반유태주의를 드러냈음. 드레퓌스를 옹호한다는 이유로 친구 뤼도비크 알레비와 절교하고 다시는 그를 만나지 않았다. 르누아르가 드가의 그림 〈무용 수업〉을 뒤랑 뤼엘에게 팔아버렸다는 소식을 듣고 르누아르와의 사이가 틀어짐. 드가는 자신의 그림을 갖고 있던 친구가 그 그림을 다른 사람에게 넘기는 것을 못견딜 정도로 싫어하였음. 생발레리쉬르솜에 있으면서 풍경화 작업을 함. 드가가 죽은 뒤에 알려진 〈생발레리쉬르솜 풍경〉은 그의 마지막 풍경화로 기록되었다.

1900 1889년에 이어 두 번째로 파리에서 열린 만국박람회의 '백년 회고전'에 유화 2점과 파스텔화 5점을 출품함.

1901 거의 장님이 되어 그림 작업이 힘들어짐. 때때로 초기 작품에 덧칠을 하며 손질을 하였고 새로운 작품을 거의 그리지 못하게 되었다.

1905 영국 그래프턴 갤러리에 인상주의자들의 그림과 함께 드가의 작품 35점이

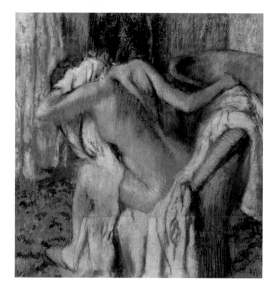

목욕 후에 몸을 닦는 여인, 1888-1892, 파스텔, 103.8×98.4cm,
런던, 내셔널 갤러리

전시됨.

1908 친구 뤼도비크 알레비 사망함.

1911 두 번째의 단독 전시회를 포그 미술관에서 가짐. 드레퓌스 사건 이후로 절연하였던 알레비 가족을 다시 만나 점심을 함께 함. 뤼도비크 알레비의 동생 엘리 알레비만은 드가와의 식사를 거절하고 드가의 반 드레퓌스 입장을 비판하였다.

1912 폴 발팽송이 죽고, 뤼도비크 알레비 집안과 절연한 후 가장 가까이 지냈던 앙리 루아르마저 사망함. 슬픔에 젖은 드가는 20년 가까이 살던 빅토르 마세 거리의 집에서 나와 클리쉬 거리의 작은 아파트로 이사함. 시력이 거의 상실 상태가 되었고 청력은 점점 더 약해져 사실상 작품 활동이 중단됨. 메리 커샛마저 드가가 그려준 자신의 초상화를 뒤랑 뤼엘에게 팔아 버리고 드가와 결별함.

1913 이사 후 건강이 악화되어 거의 아무도 만나지 않음. 드가의 건강 상태를 걱정한 메리 커샛이 드가의 조카인 잔 페브르에게 외삼촌을 좀 보살펴달라는 부탁을 하여 그녀가 파리로 와 드가를 돌보았음. 드가는 자신의 죽음에 이르러 다음과 같은 말을 남겼음 "나는 추도사나 그 외 어떤 것도 바라지 않는다. 다만, 내 무덤 앞에 진정으로 데생을 사랑했노라고……"

1914 드가의 많은 작품이 루브르 박물관에 소장됨. 제1차 세계대전 발발.

1917 9월 27일 사망하여 몽마르트르 공동묘지의 가족묘에 묻힘.

1918 동생 르네와 조카 잔 페브르가 드가의 작업실 안 소장품들을 공매함.

1919 드가가 남겨 놓은 밀랍 조각들을 조각가 바르톨로메가 청동으로 주조하기 시작함. 바르톨로메는 1921년까지 72개 작품을 주조하였다.

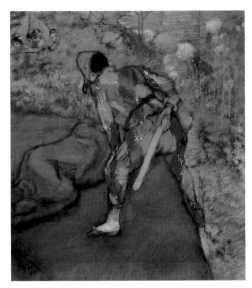

어릿광대, 1885, 파스텔, 57.3×64.8cm, 시카고 미술연구소, 미국

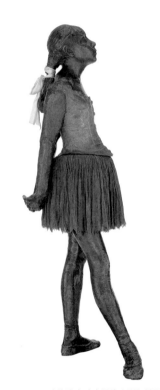

열네 살의 어린 무희, 1878-1881,
청동·직물, 높이 99cm, 필라델피아 미술관, 미국

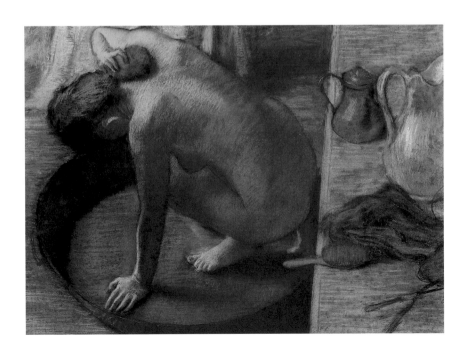

목욕통, 1886, 파스텔, 60×83cm,
파리, 오르세 미술관

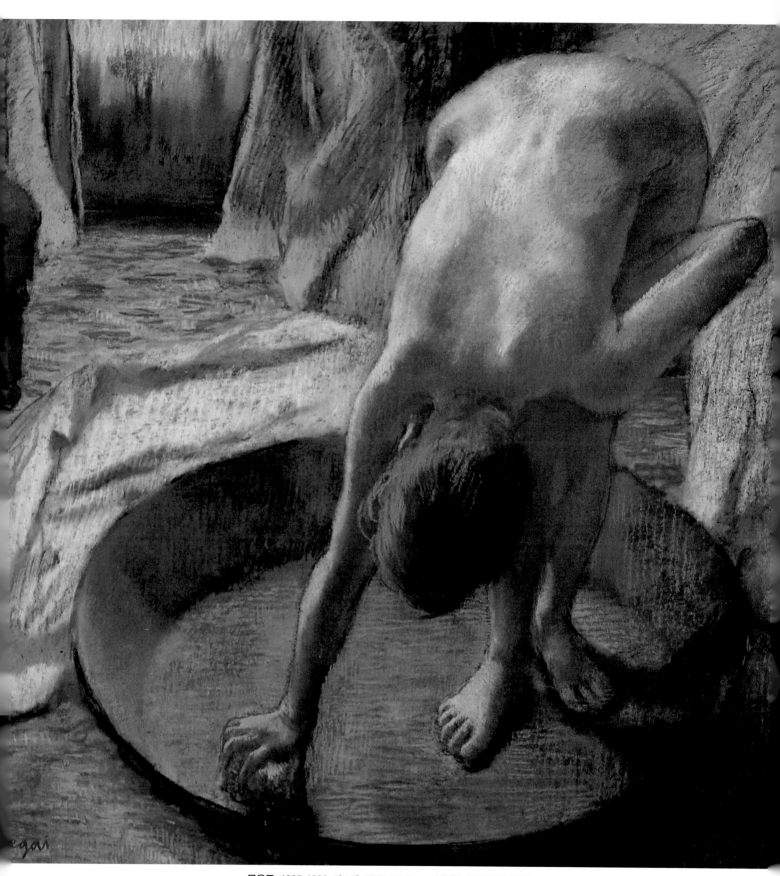

목욕통, 1885-1886, 파스텔, 69.9×69.9cm, 코네티컷, 힐스테드 박물관

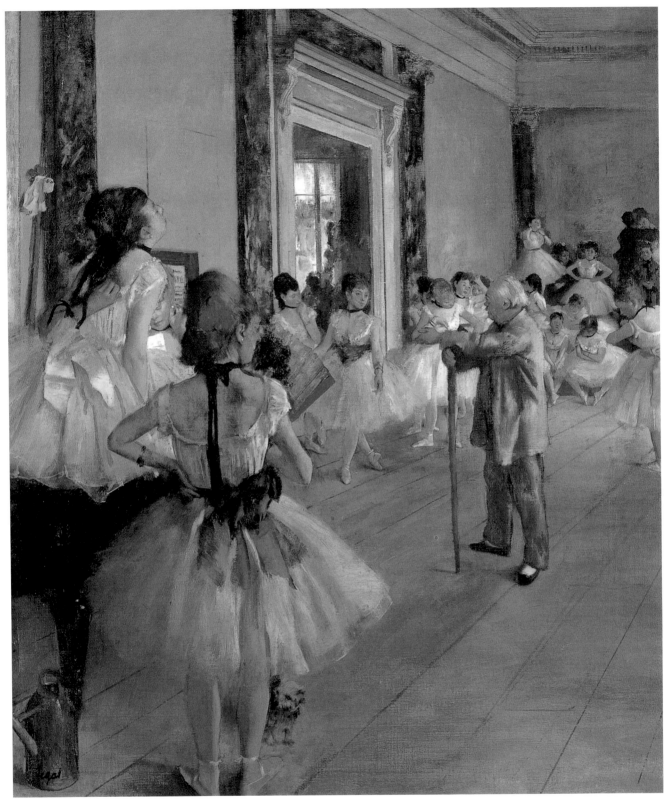

무용 수업, 1873-1876, 유화, 85×75cm, 파리, 오르세 미술관

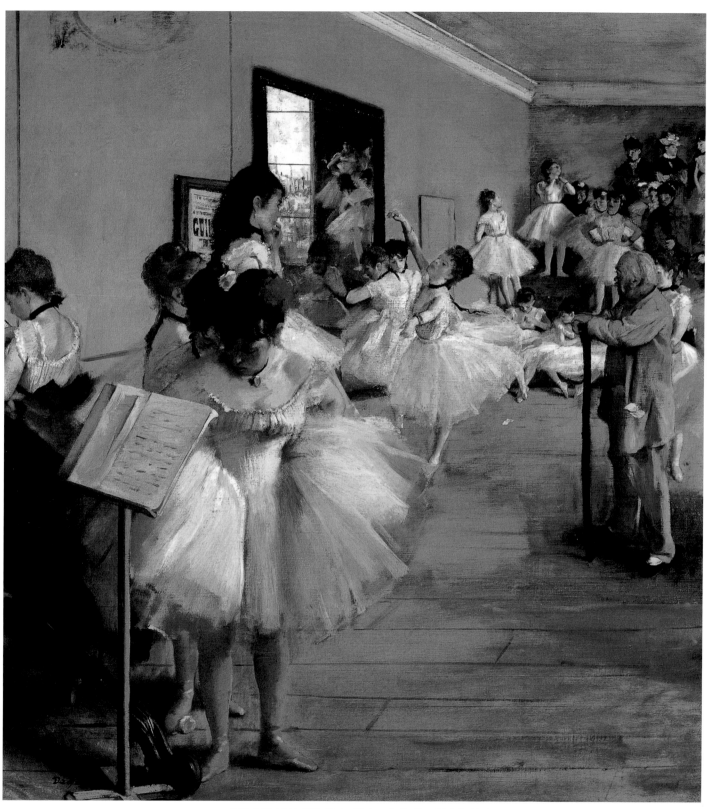

무용 수업, 1874, 유화, 83.8×80.6cm, 뉴욕, 메트로폴리탄 미술관

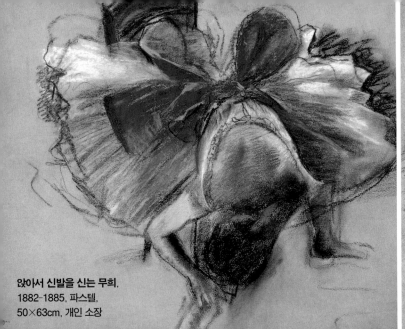

앉아서 신발을 신는 무희,
1882-1885, 파스텔,
50×63cm, 개인 소장

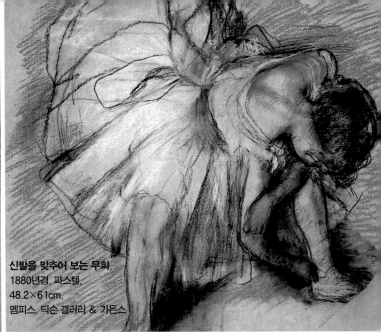

신발을 맞추어 보는 무희,
1880년경, 파스텔,
48.2×61cm,
멤피스, 딕슨 갤러리 & 가튼스

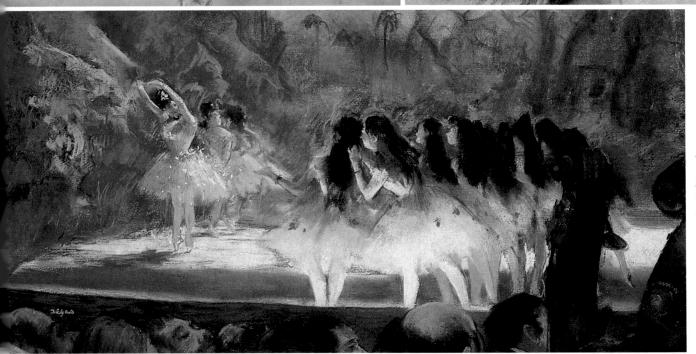

오페라하우스의 발레
1877,
모노타이프에 파스텔
35.9×71.9cm,
시카고 미술연구소

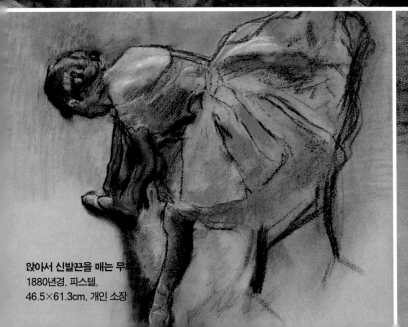

앉아서 신발끈을 매는 무희,
1880년경, 파스텔,
46.5×61.3cm, 개인 소장

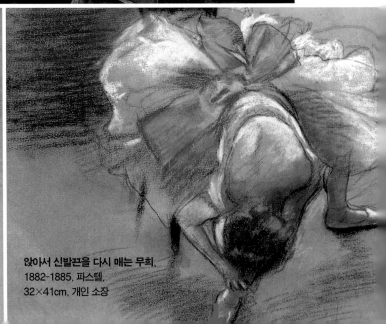

앉아서 신발끈을 다시 매는 무희,
1882-1885, 파스텔,
32×41cm, 개인 소장

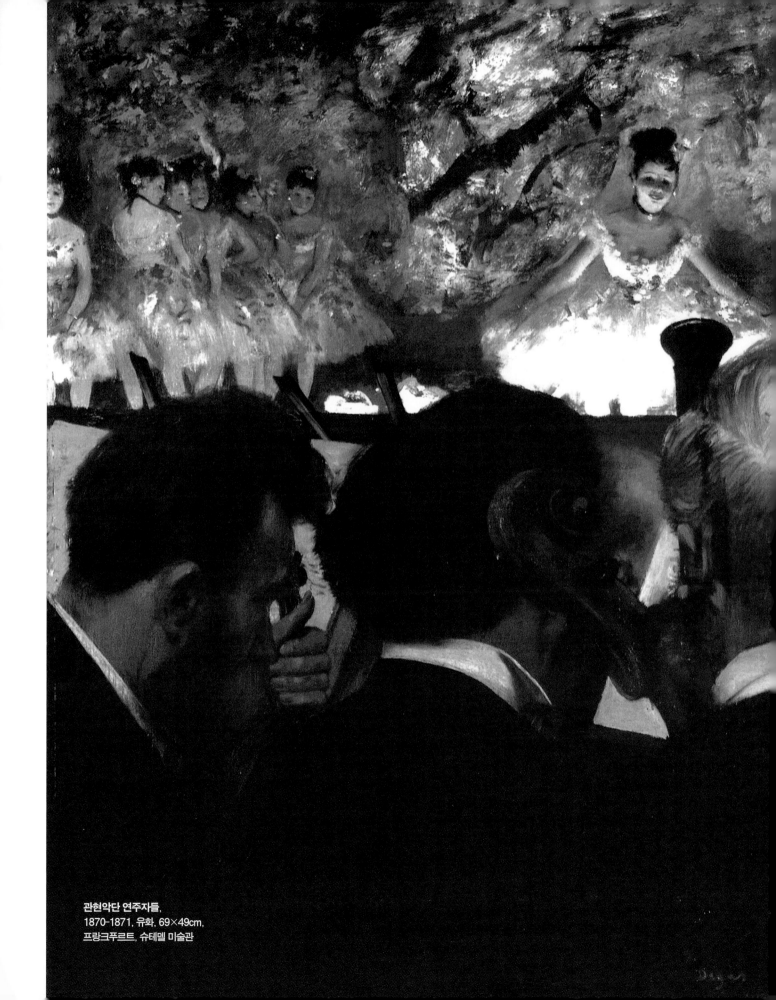

관현악단 연주자들,
1870-1871, 유화, 69×49cm,
프랑크푸르트, 슈테델 미술관

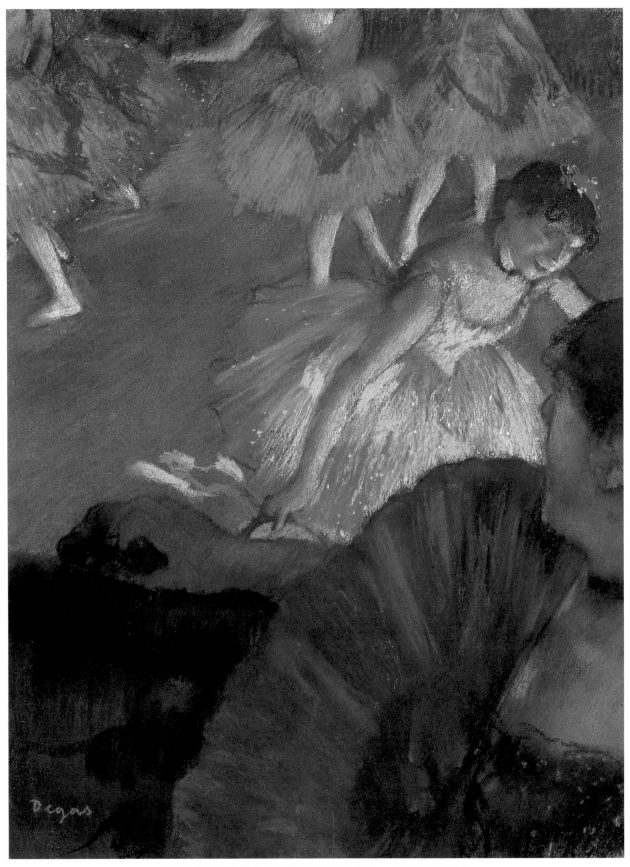

관람석에서 보이는 발레, 1884년경, 파스텔, 66×50.8cm, 필라델피아 미술관

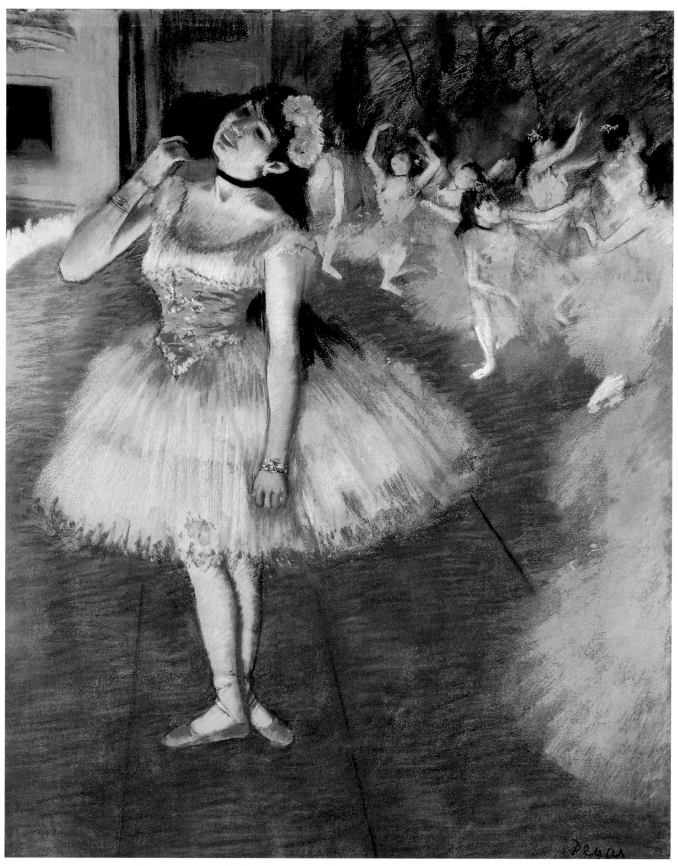

스타, 1879–1881, 파스텔, 73×57.4cm, 시카고 미술연구소

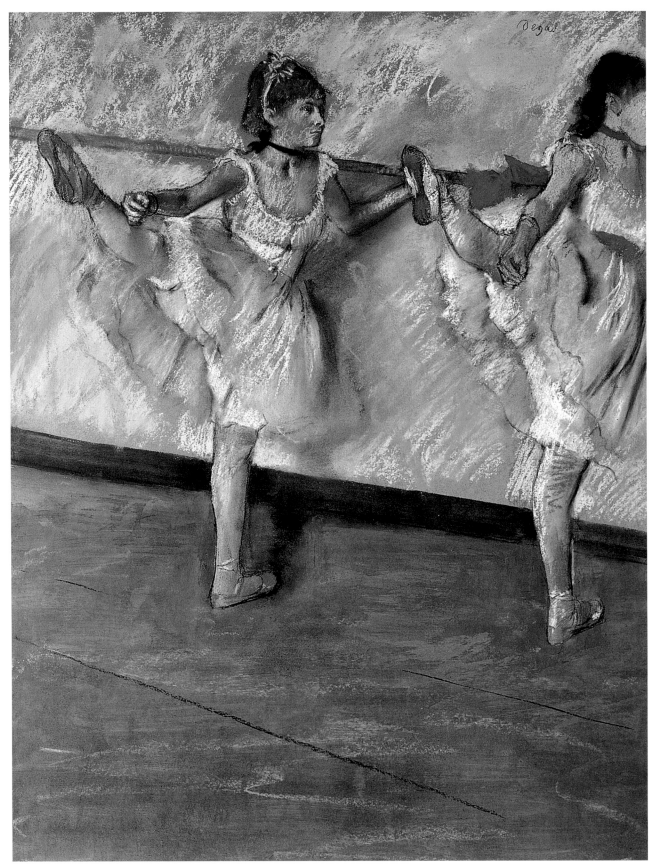

가로대 옆의 무희들, 1877-1879, 파스텔, 66×51cm, 개인 소장

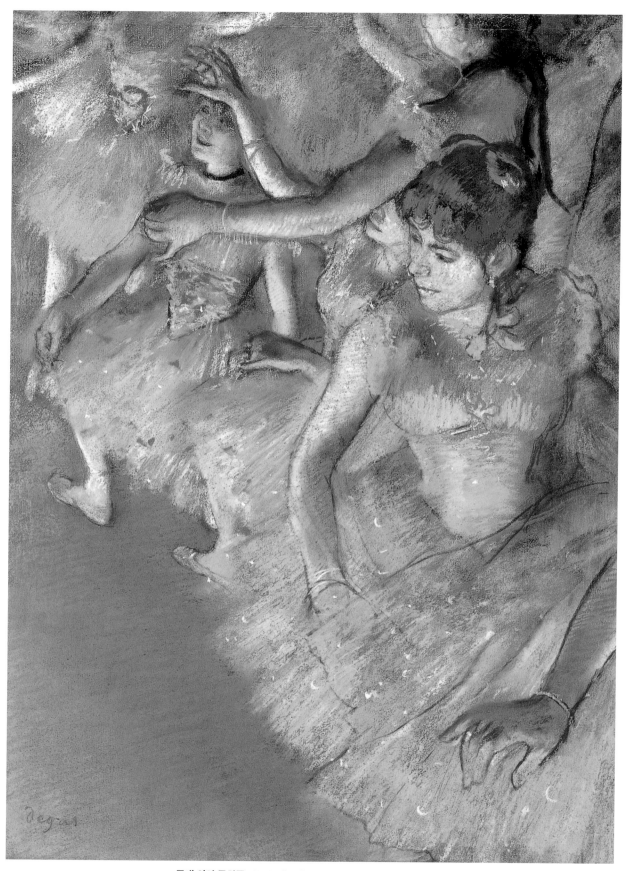

무대 위의 무희들, 1883, 파스텔, 62.2×47.3cm, 댈러스 미술관, 미국

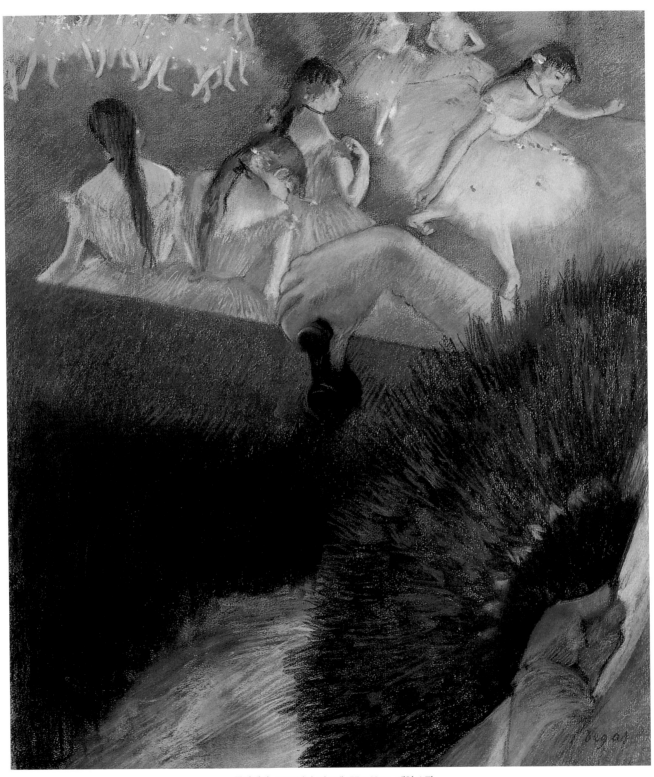

극장에서, 1880년경, 파스텔, 55×48cm, 개인 소장

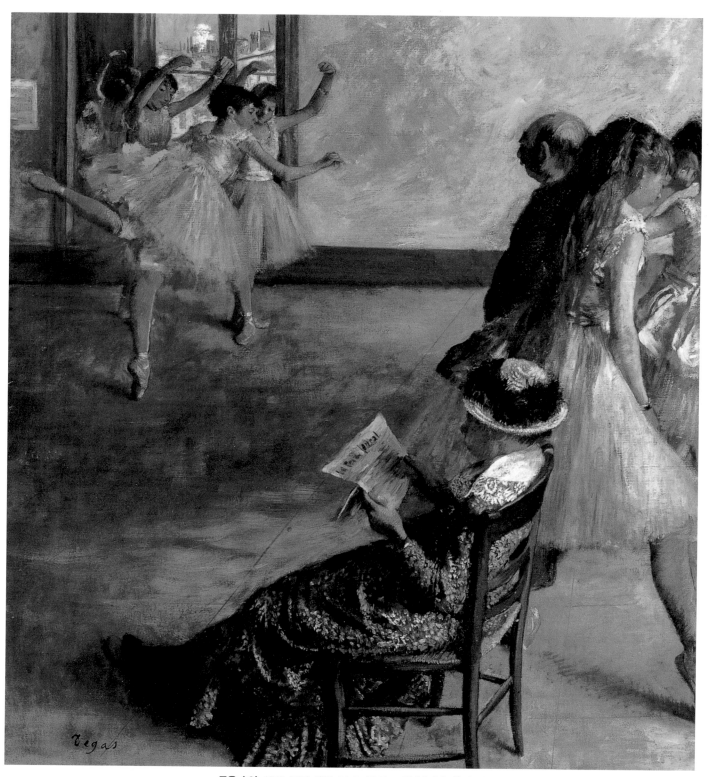

무용 수업, 1878-1880, 유화, 81.6×76.5cm, 필라델피아 미술관, 미국

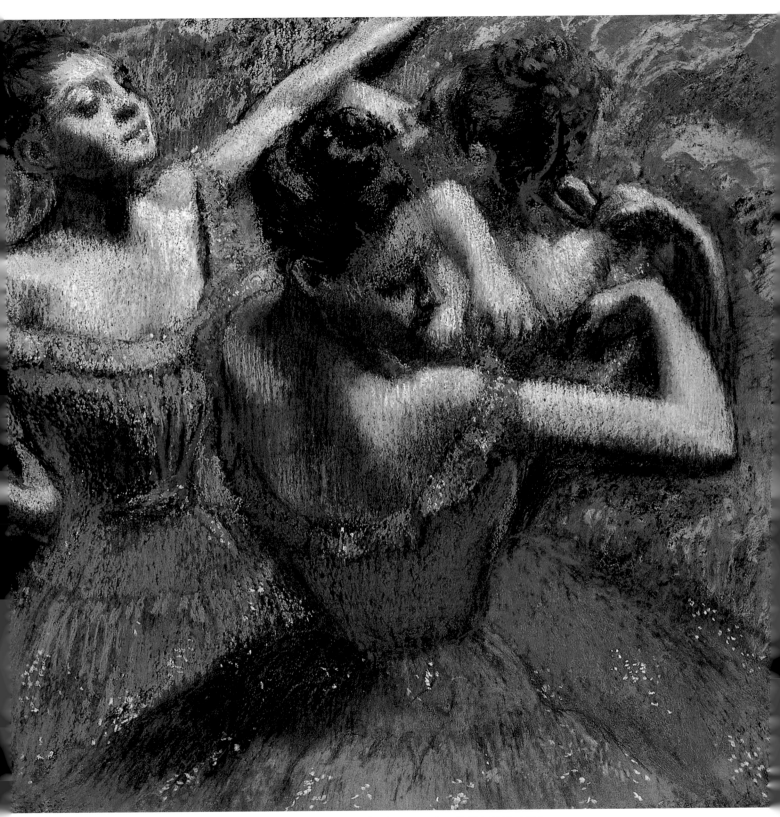

무희들, 1889년경, 파스텔, 62.2×64.8cm, 톨레도 미술관, 스페인

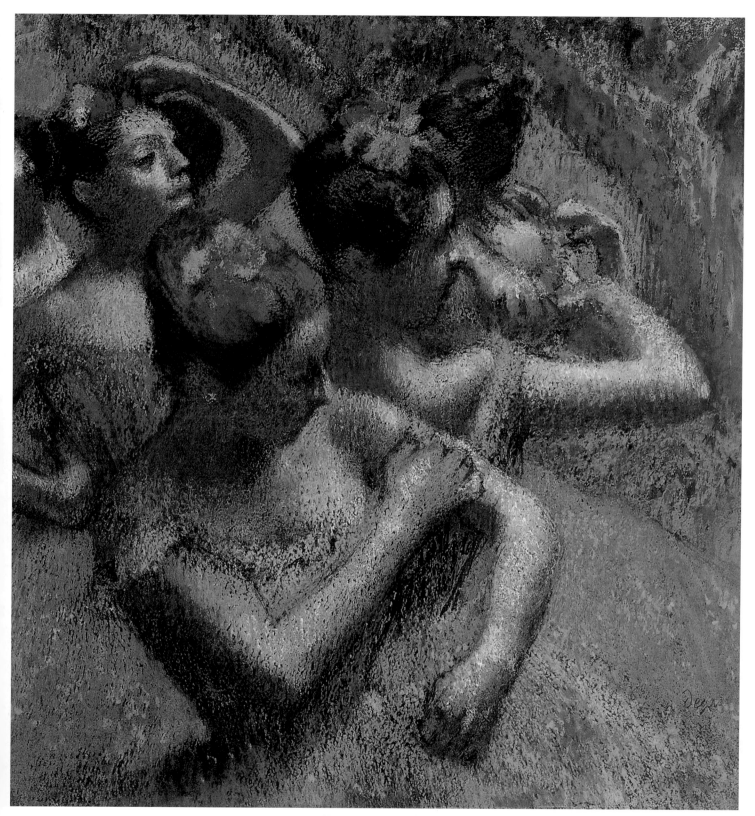

무희들, 1889, 파스텔, 63×60cm, 개인 소장

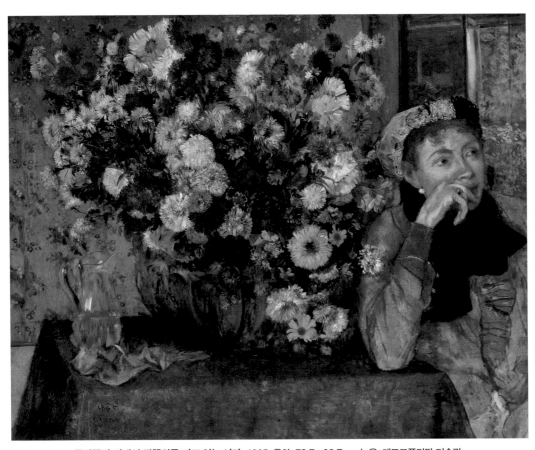

국화꽃병 옆에서 팔꿈치를 괴고 있는 여자, 1865, 유화, 73.7×92.7cm, 뉴욕, 메트로폴리탄 미술관

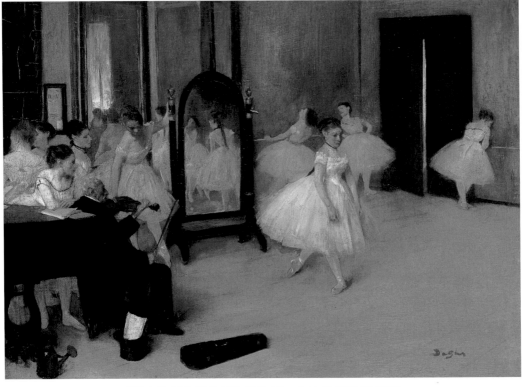

무용 수업, 1871-1872, 유화, 19.7×27cm, 뉴욕, 메트로폴리탄 미술관

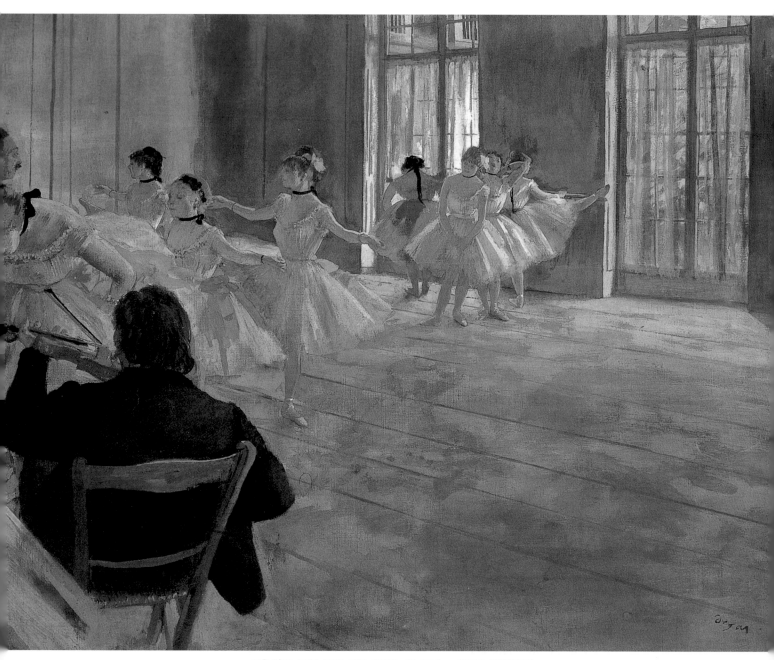

무용 학교, 1874-1878, 유화·템페라, 47×61.3cm, 버몬트, 셸번 박물관

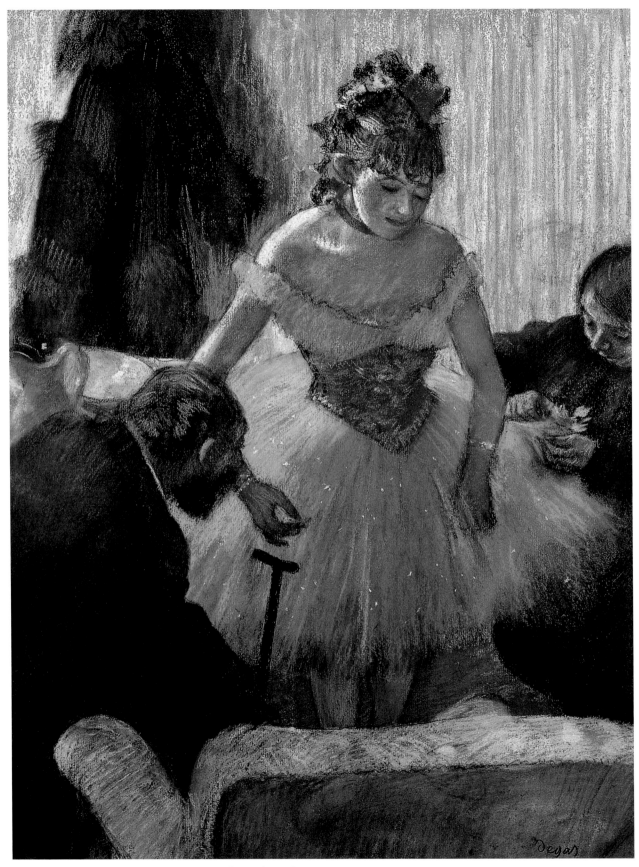

무대 등장을 준비하는 무희, 1880년경, 파스텔, 58×44cm, 개인 소장

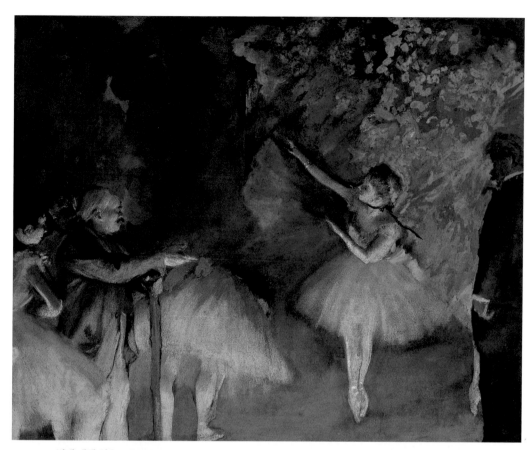

발레 예행 연습, 1876년경, 모노타이프에 과슈·파스텔, 55.2×67.9cm, 캔자스시티, 넬슨 앳킨스 미술관

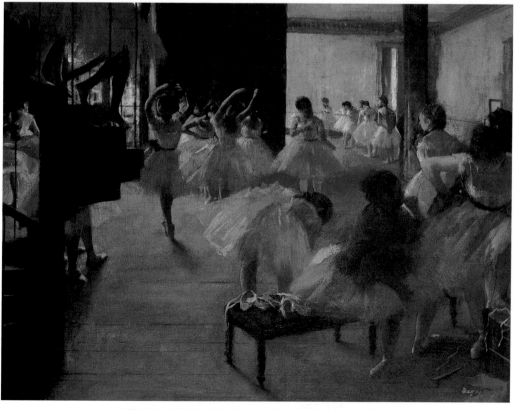

무용 학교, 1873년경, 유화, 47.6×62.2cm, 워싱턴, 코르코란 미술관

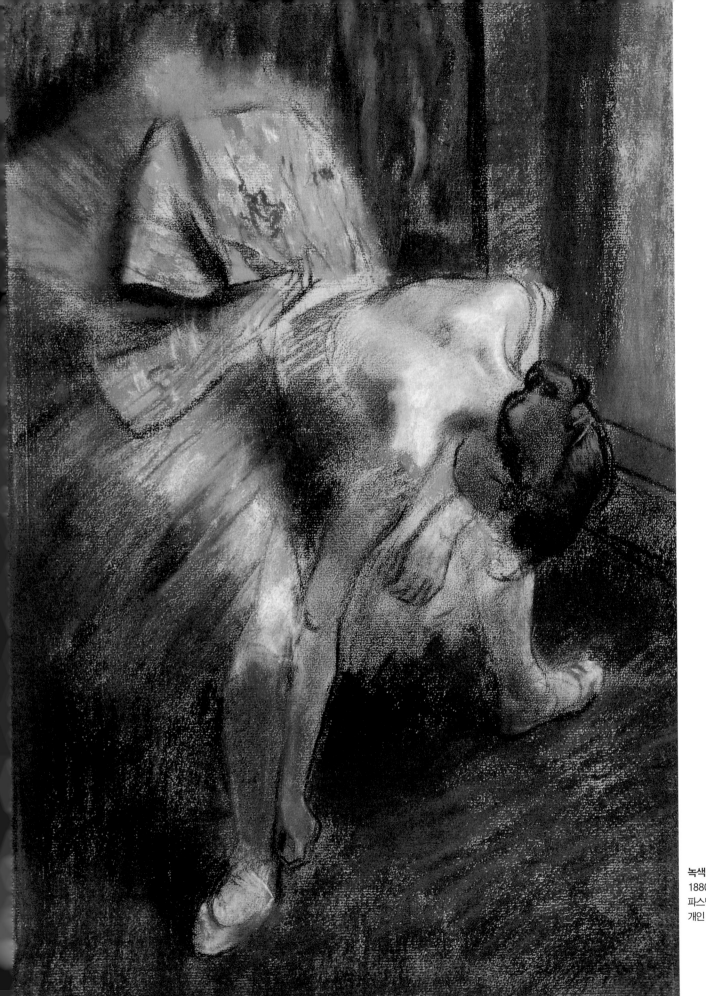

녹색 발레복을 입은
1880–1885,
파스텔, 46.9×33cm
개인 소장

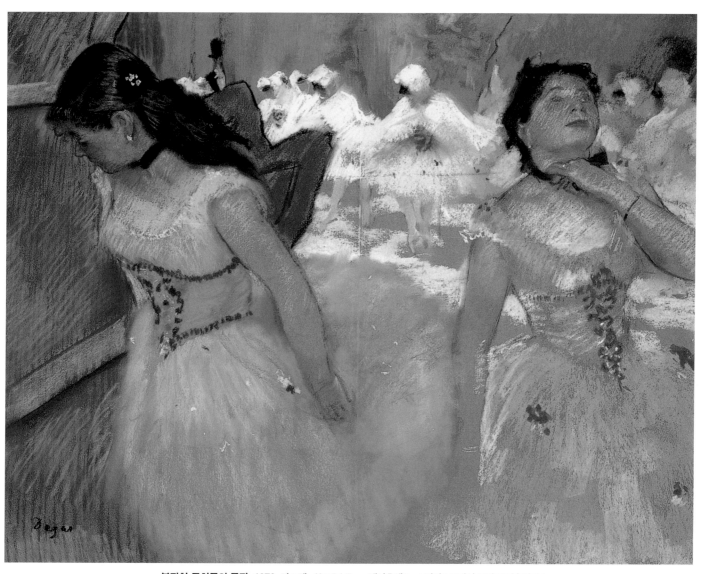

분장한 무희들의 등장, 1879, 파스텔, 49×64.7cm, 매사추세츠, 스털링&프란신 클라크 미술연구소

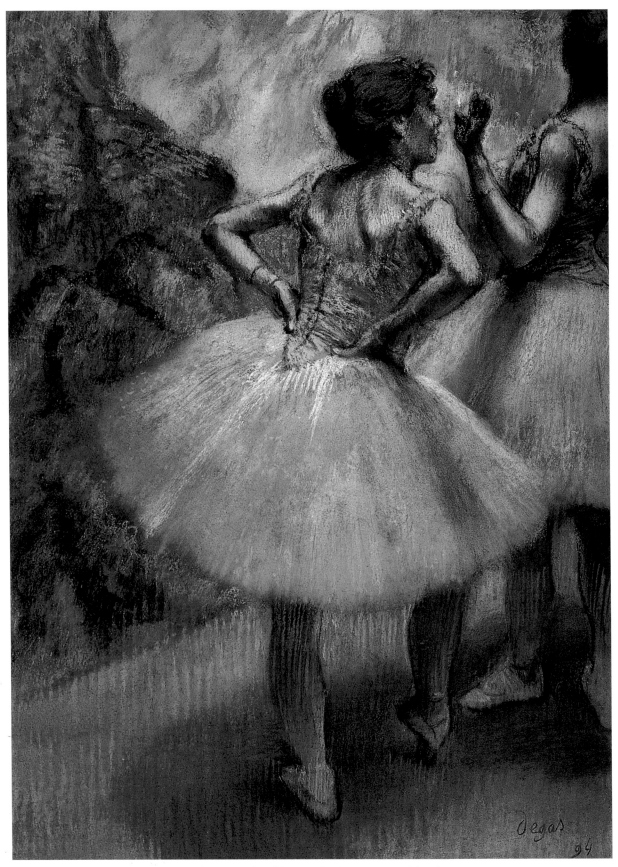

분홍색과 녹색의 무희들, 1894, 파스텔, 67×47.6cm, 개인 소장

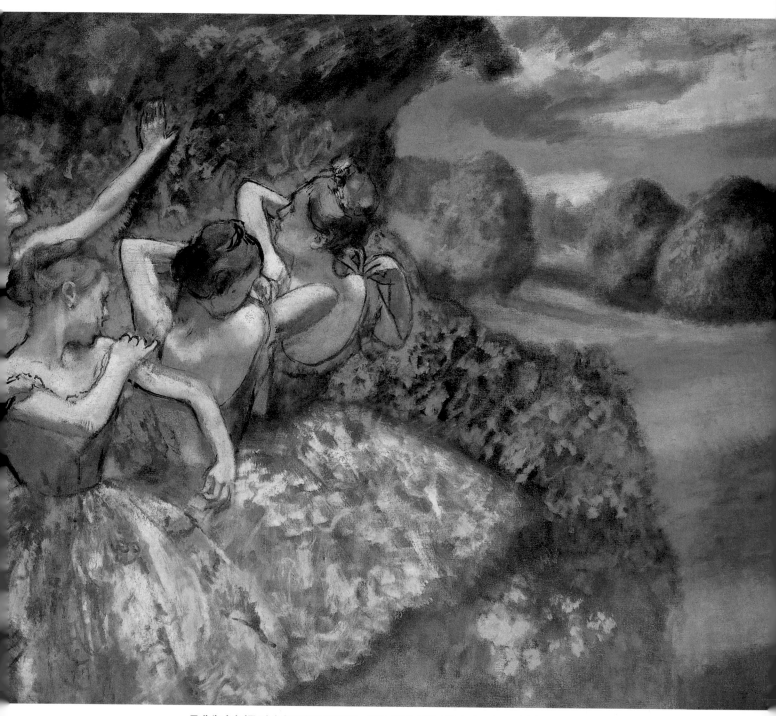

무대에 나가기를 기다리는 네 명의 무희들, 1896-1898, 유화, 151.1×180.2cm, 워싱턴, 국립미술관

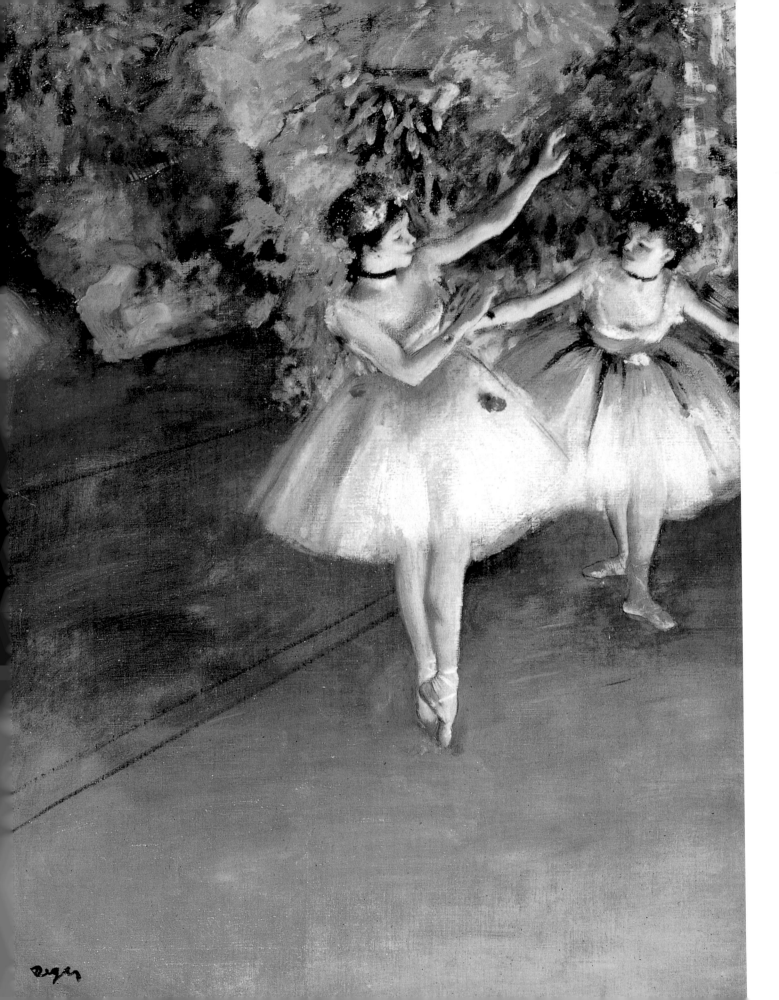

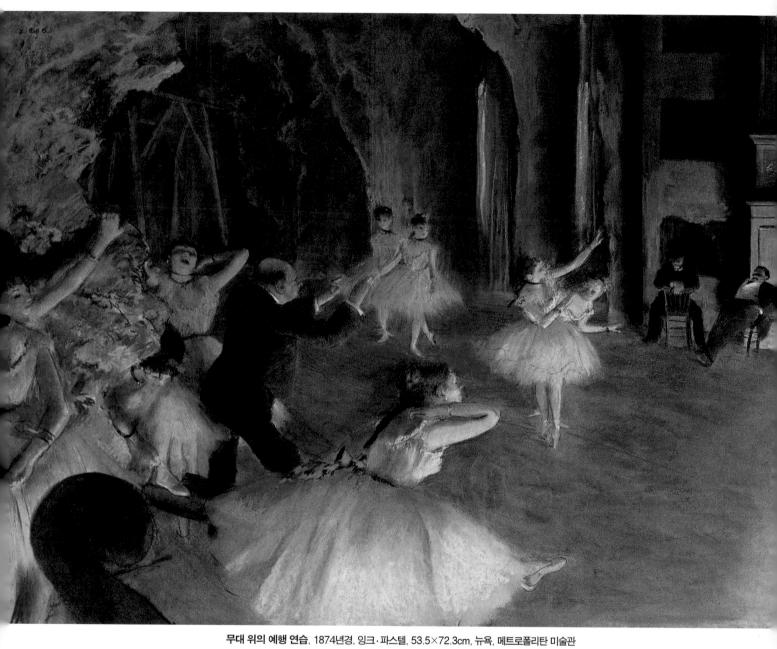

무대 위의 예행 연습, 1874년경, 잉크·파스텔, 53.5×72.3cm, 뉴욕, 메트로폴리탄 미술관

무대 위의 두 무희, 1874, 유화, 62×46cm, 런던, 코툴드 미술연구소

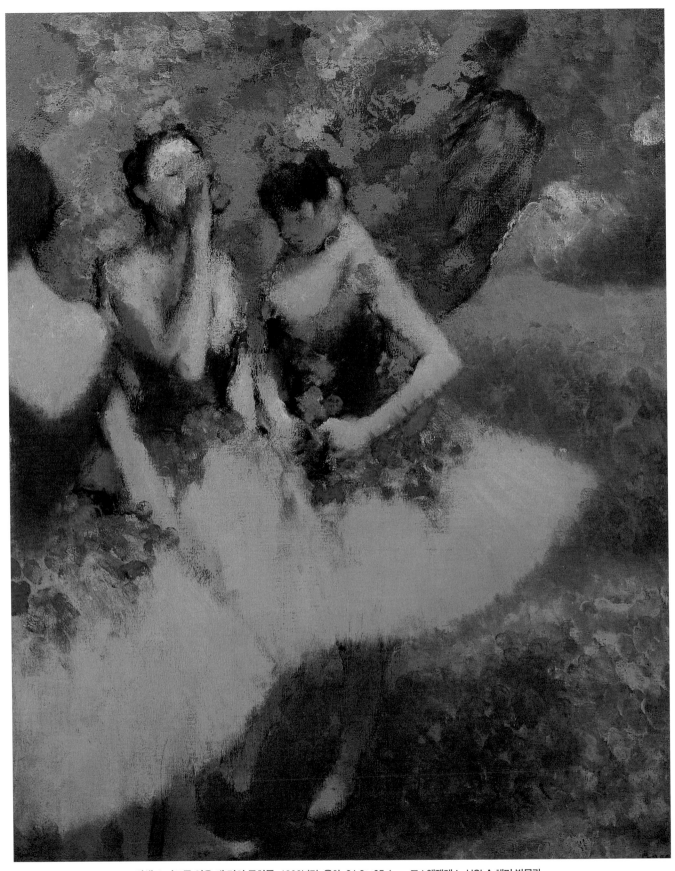

노란색 스커트를 입은 세 명의 무희들, 1899년경, 유화, 81.3×65.1cm, 로스앤젤레스, UCLA 해머 박물관

쉬고 있는 무희, 1898년경, 파스텔·목탄, 86.4×70.5cm, 디트로이트 미술연구소

휴게실에 있는 무희들, 1896년경, 파스텔, 51×40cm, 개인 소장

무희들, 1897년경, 파스텔·목탄, 90.2×76.2cm, 디트로이트 미술연구소

무희들, 1899년경, 파스텔, 58.8×46.3cm, 프린스턴대학 미술관, 미국

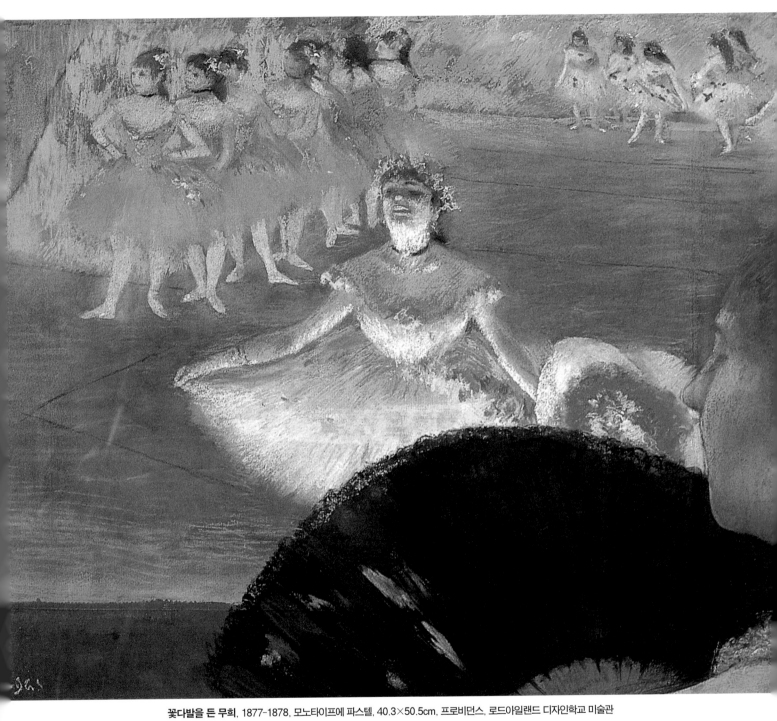

꽃다발을 든 무회, 1877-1878, 모노타이프에 파스텔, 40.3×50.5cm, 프로비던스, 로드아일랜드 디자인학교 미술관

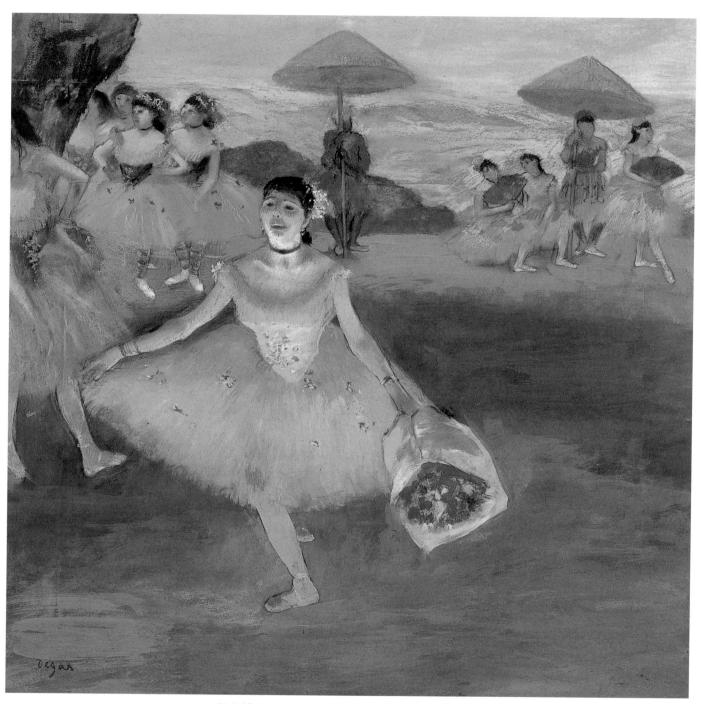

꽃다발을 든 무희의 인사, 1877, 파스텔, 72×77.5cm, 파리, 루브르 박물관

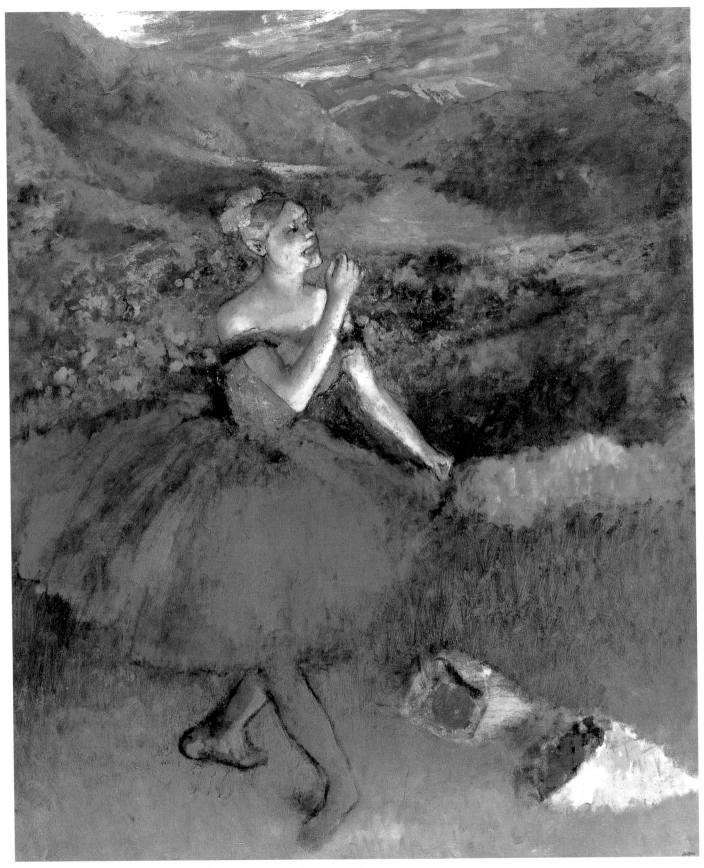

꽃다발을 받은 무희, 1890-1900, 유화, 180×151cm, 버지니아, 크라이슬러 미술관

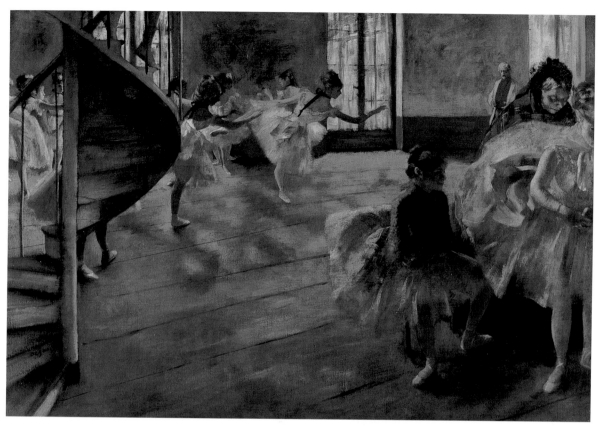

예행 연습, 1874년경, 유화, 58.4×83.8cm, 글래스고 미술관, 영국

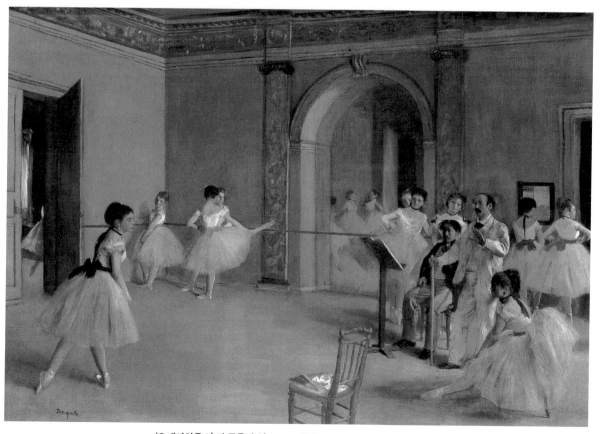

'오페라하우스'의 무용 수업, 1872, 유화, 32×46cm, 파리, 오르세 미술관

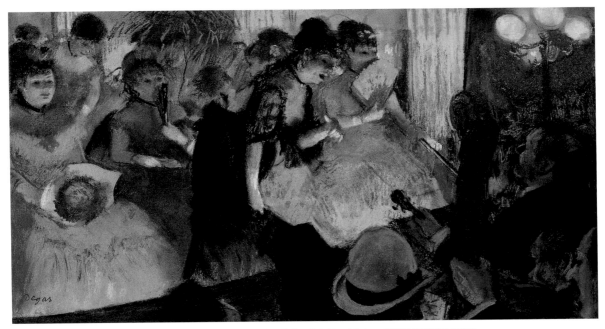

카페 콩세르, 1876-1877, 모노타이프에 파스텔, 24.2×44.5cm, 워싱턴, 코르코란 미술관

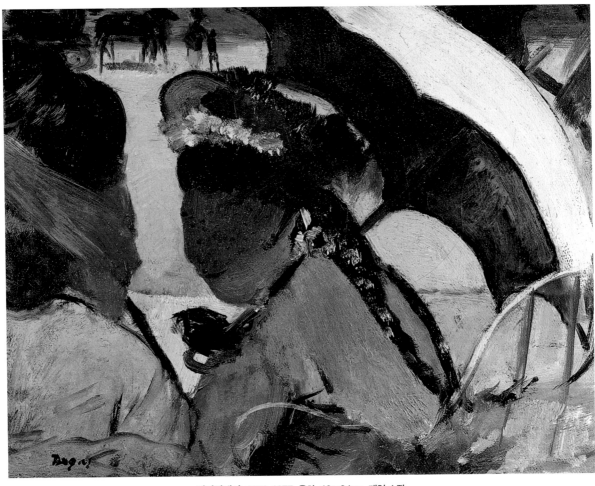

경마장에서, 1876-1877, 유화, 19×24cm, 개인 소장

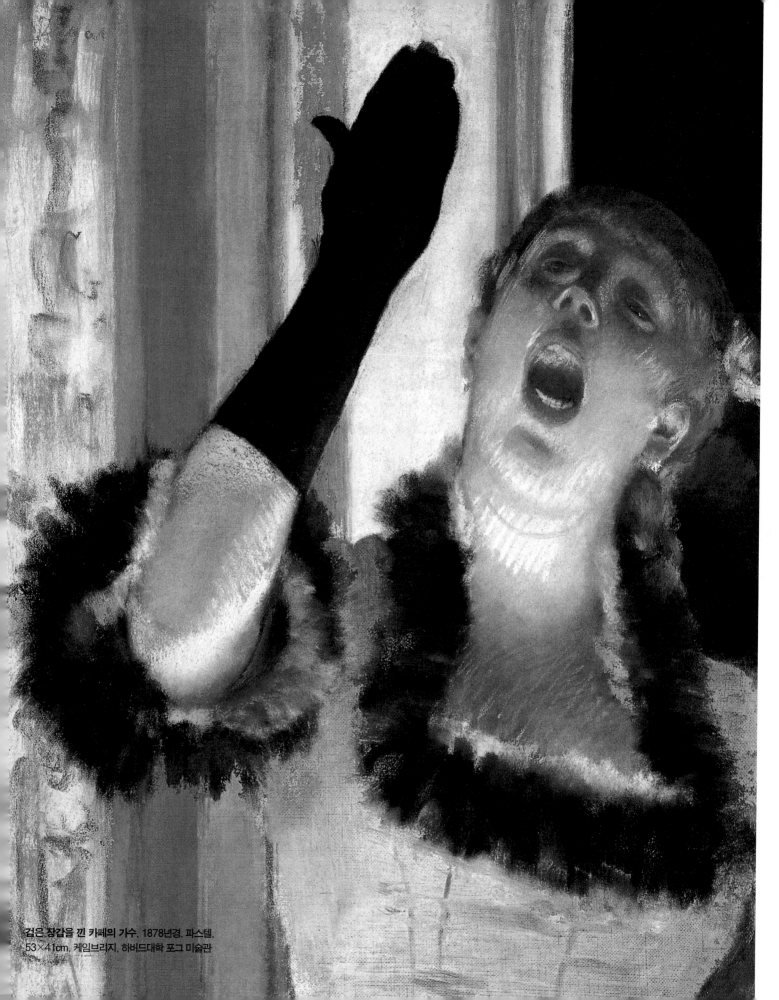

검은 장갑을 낀 카페의 가수, 1878년경, 파스텔,
53×41cm, 케임브리지, 하버드대학 포그 미술관

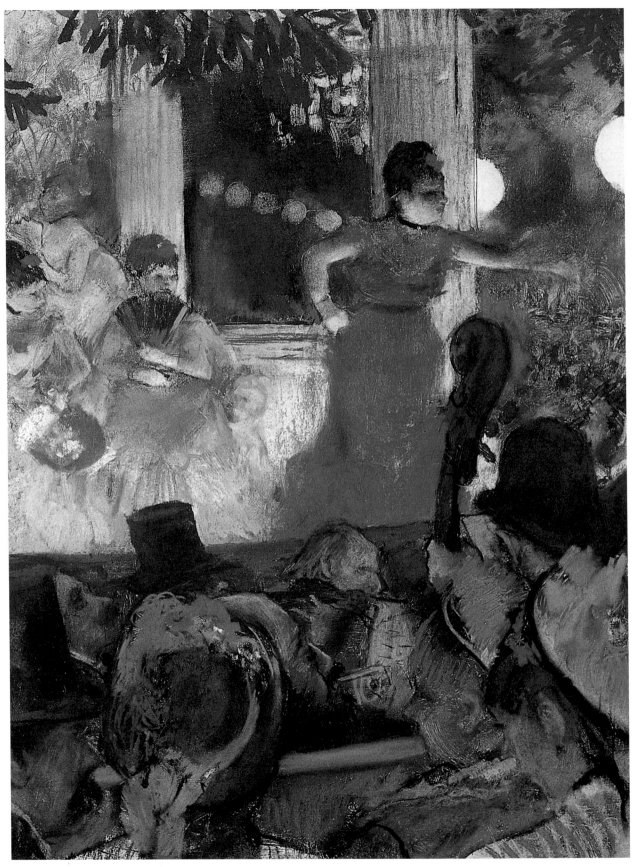

'앙바사되르' 카페, 1876-1877, 모노타이프에 파스텔, 36×28cm, 리옹, 순수미술관

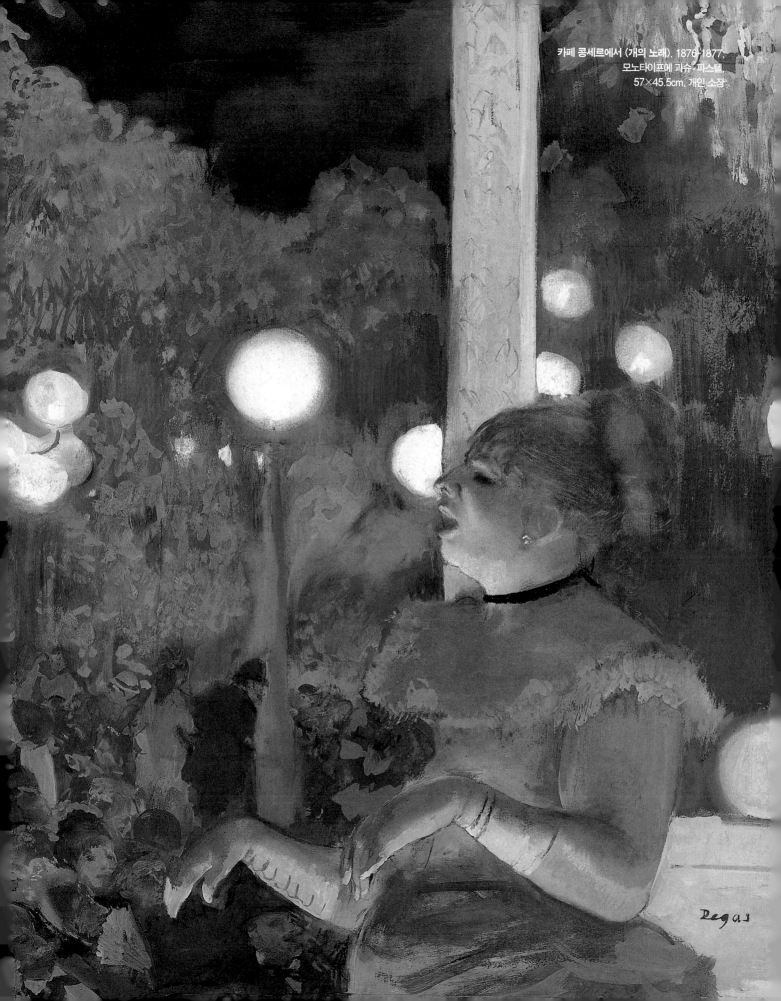

Degas

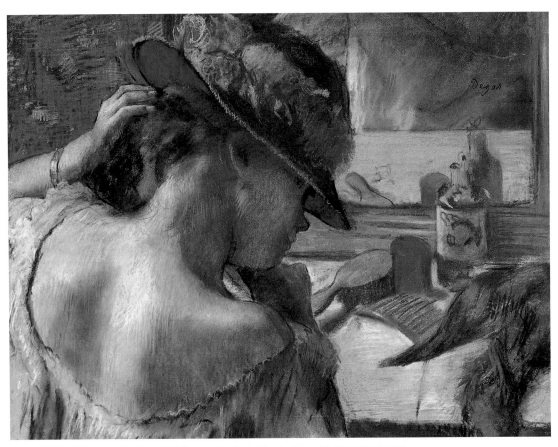

거울 앞, 1885-1886, 파스텔, 49×64cm, 함부르크 미술관, 독일

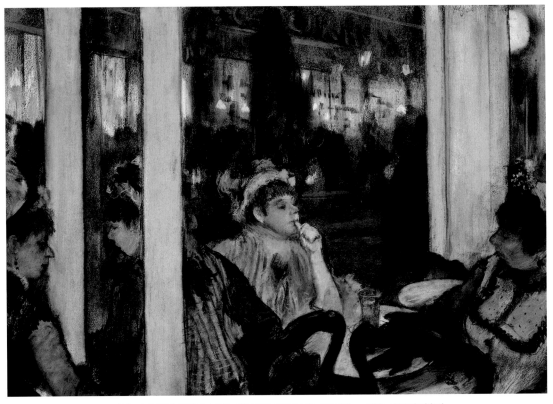

저녁, 카페 앞의 여인들, 1877, 모노타이프에 파스텔, 41×60cm, 파리, 오르세 미술관

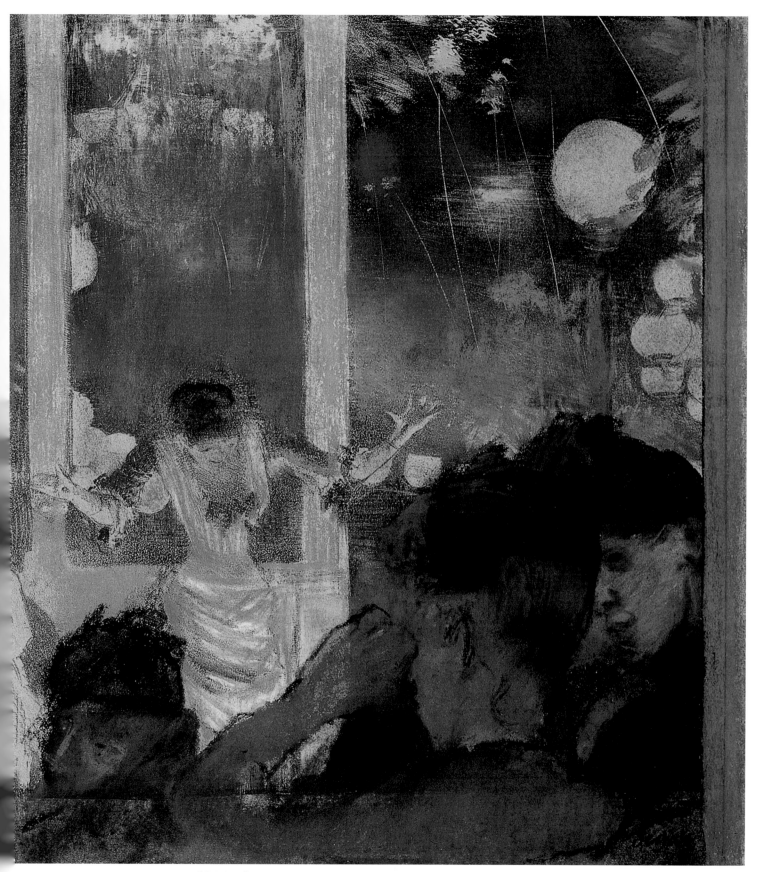

'앙바사되르' 카페의 베카 양, 1877-1885, 석판화에 파스텔, 22.8×20cm, 개인 소장

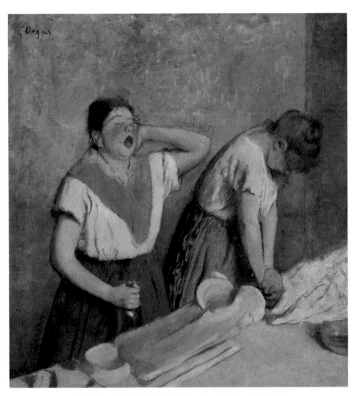

세탁부들, 1874-1876, 유화, 81.3×76.2cm, 개인 소장

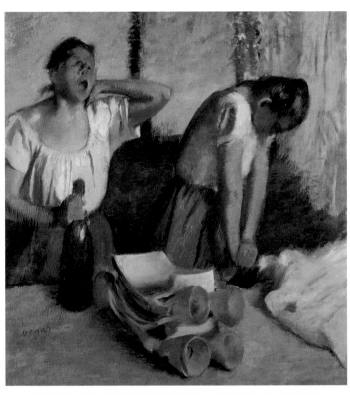

세탁부들, 1884-1885, 유화, 82.2×75.6cm, 패서디나, 노튼 사이먼 재단

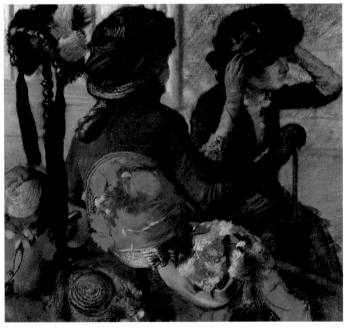

모자 가게에서, 1882, 파스텔, 75.9×84.8cm, 티센 보르네미차 컬렉션, 스위스

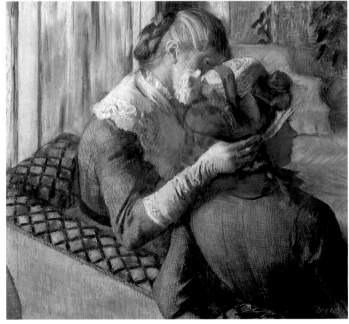

모자 가게에서, 1882-1884, 파스텔, 67.3×67.3cm, 개인 소장

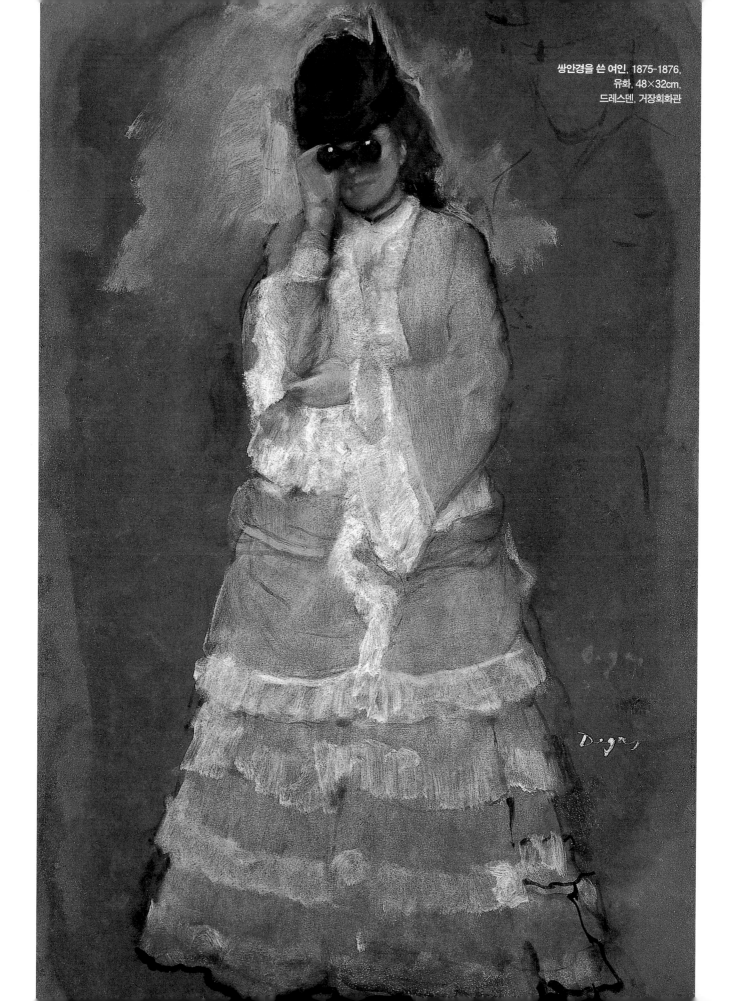

쌍안경을 쓴 여인, 1875-1876,
유화, 48×32cm,
드레스덴, 거장회화관

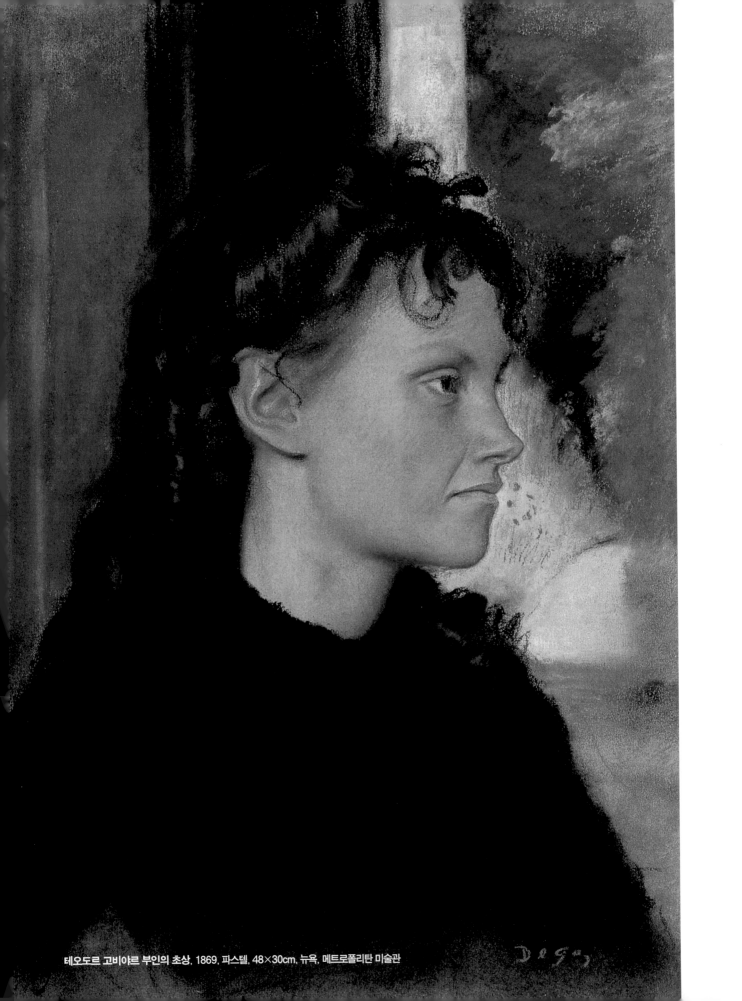

테오도르 고비야르 부인의 초상, 1869, 파스텔, 48×30cm, 뉴욕, 메트로폴리탄 미술관

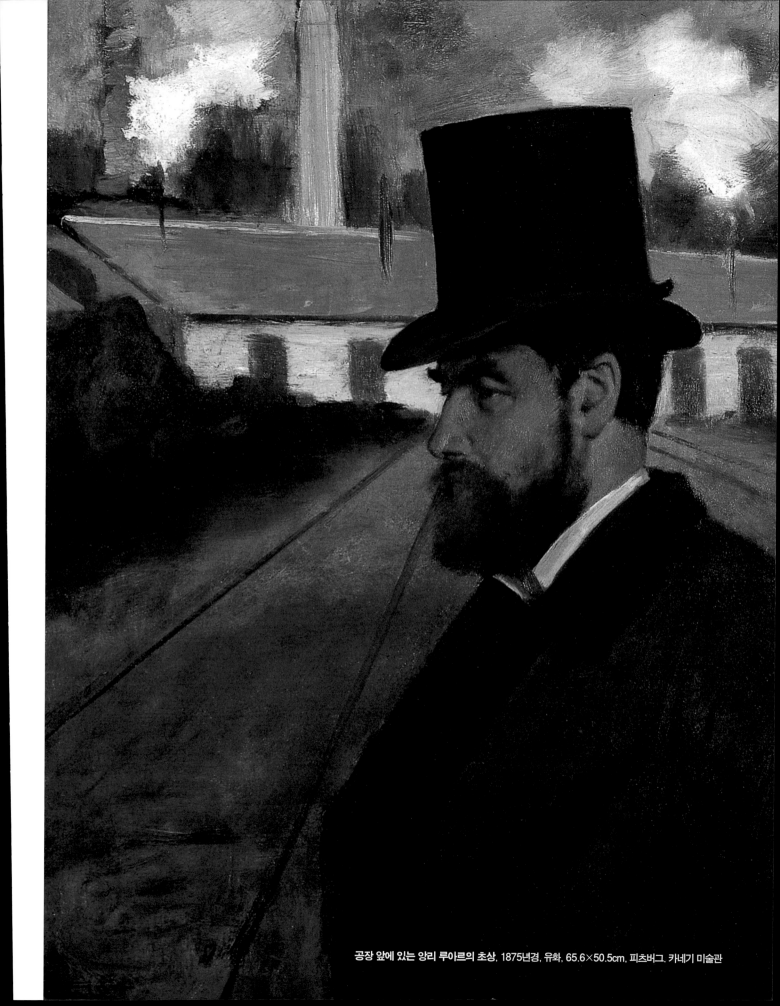

공장 앞에 있는 앙리 루아르의 초상, 1875년경, 유화, 65.6×50.5cm, 피츠버그, 카네기 미술관

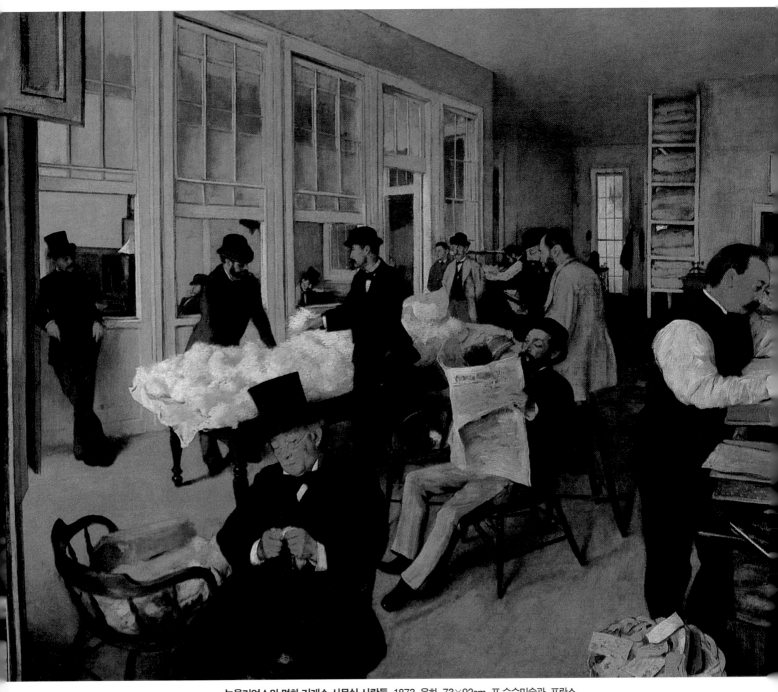

뉴올리언스의 면화 거래소 사무실 사람들, 1873, 유화, 73×92cm, 포 순수미술관, 프랑스

판화 수집가, 1866, 유화, 53×40cm,
뉴욕, 메트로폴리탄 미술관

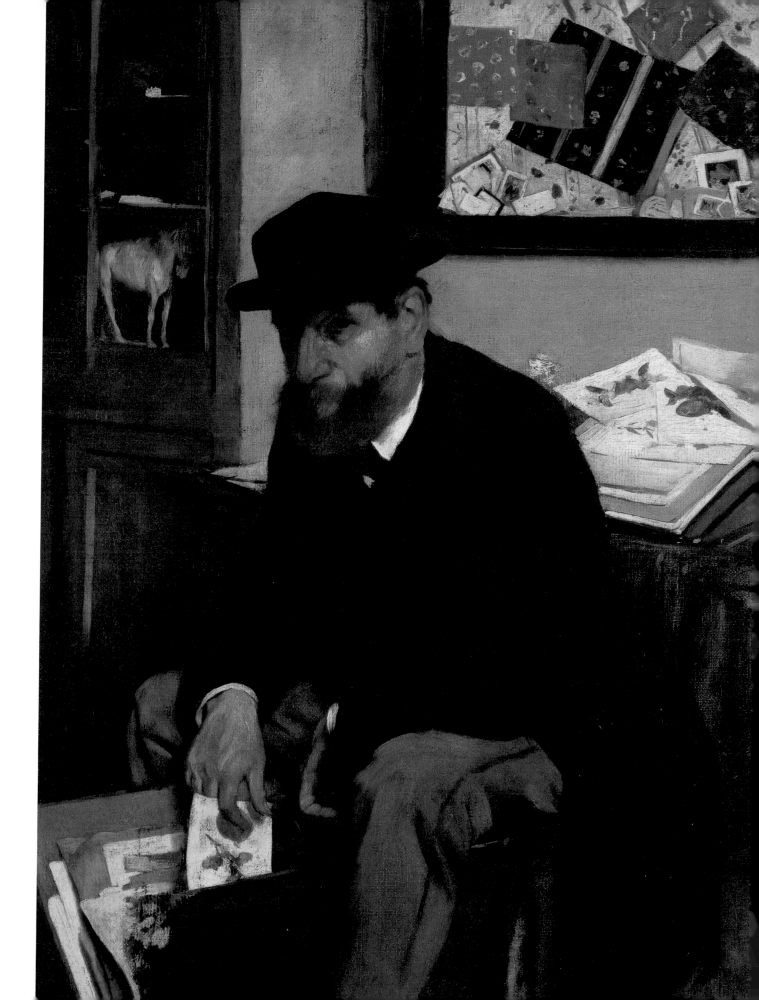

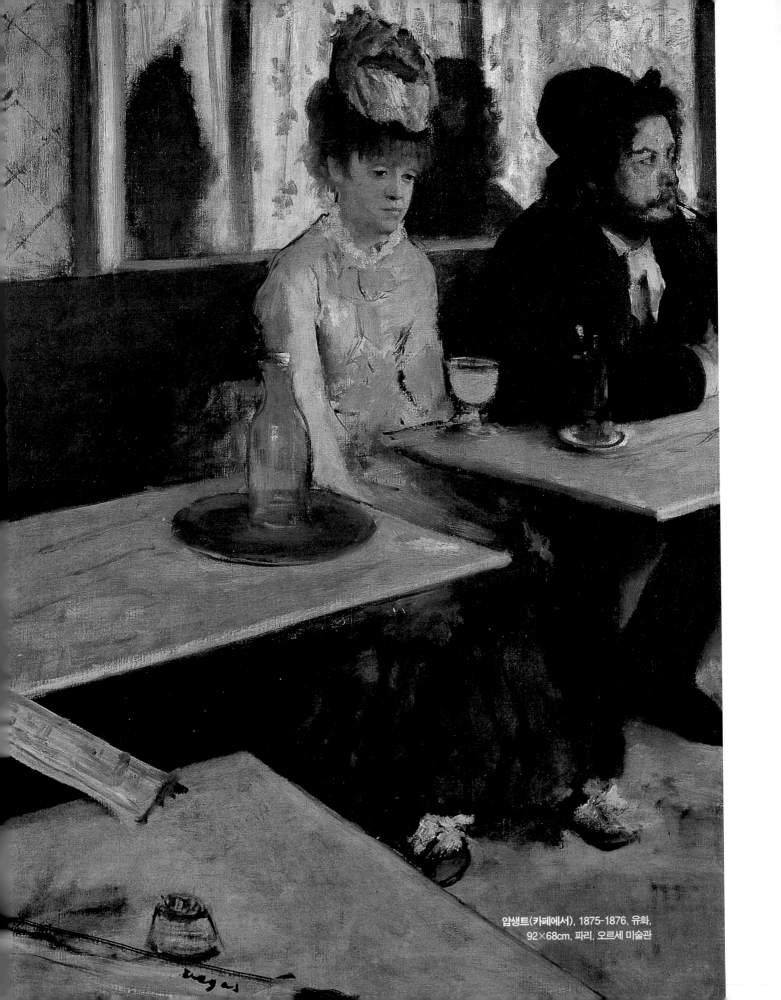

압생트(카페에서), 1875-1876, 유화,
92×68cm, 파리, 오르세 미술관

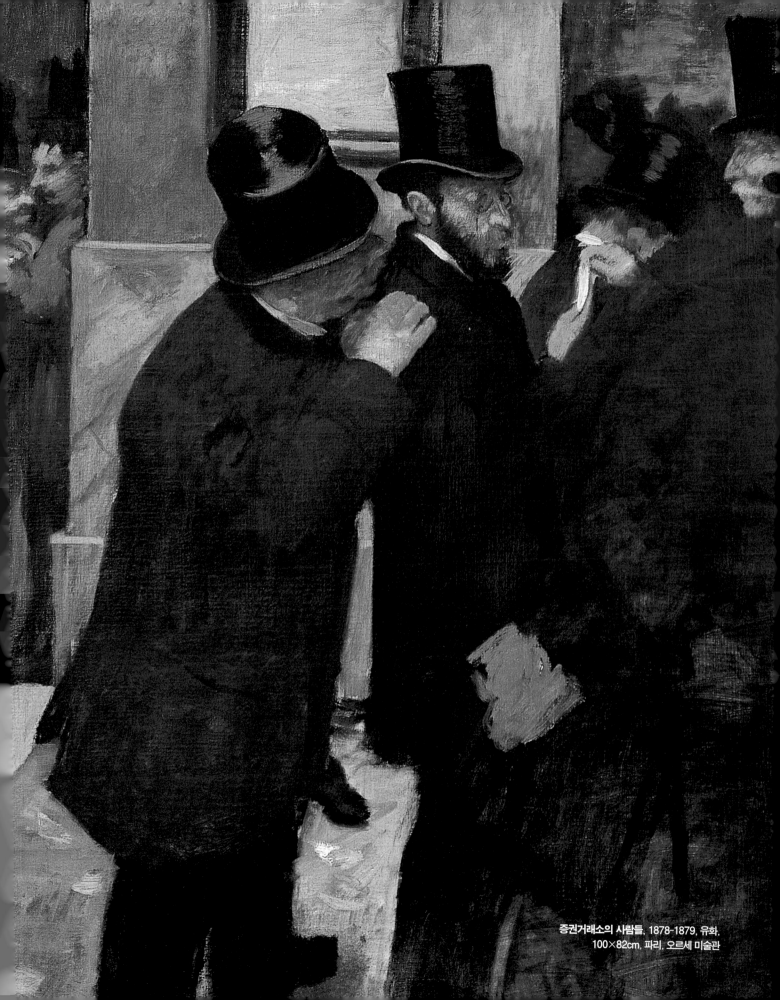

증권거래소의 사람들, 1878-1879, 유화,
100×82cm, 파리, 오르세 미술관

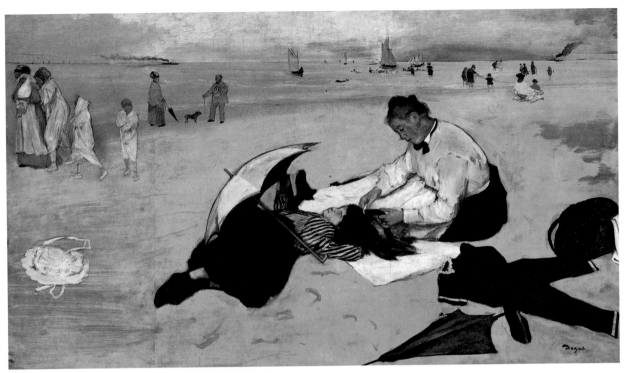

해변에서, 1877년경, 유화, 47×82.6cm, 런던, 내셔널 갤러리

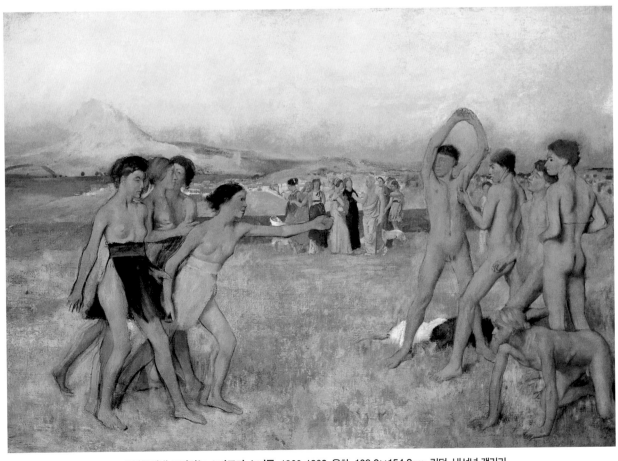

소년들에게 도전하는 스파르타 소녀들, 1860-1862, 유화, 109.2×154.3cm, 런던, 내셔널 갤러리

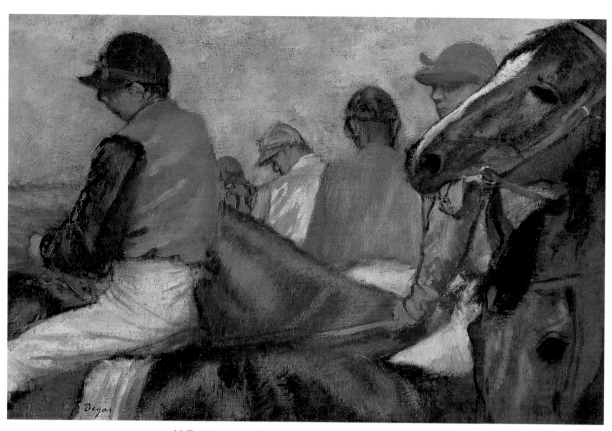

기수들, 1881-1885, 유화, 26.4×39.9cm, 뉴헤이븐, 예일대학 미술관

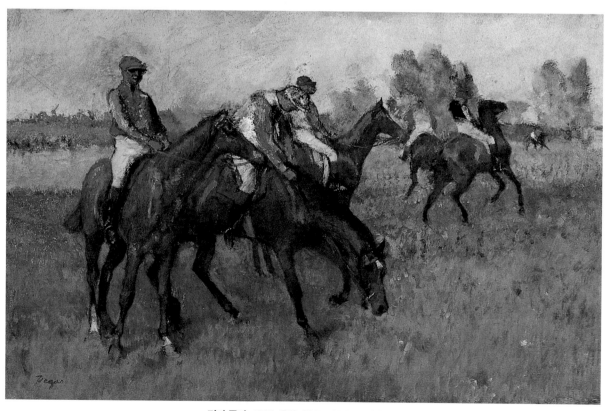

경마 준비, 1882, 유화, 30.5×47.6cm, 개인 소장

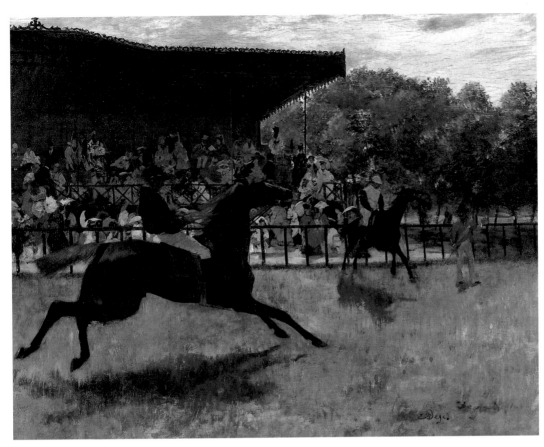

부정 출발,
1869-1871, 유화,
32×40.3cm,
뉴헤이븐, 예일대학 미술관

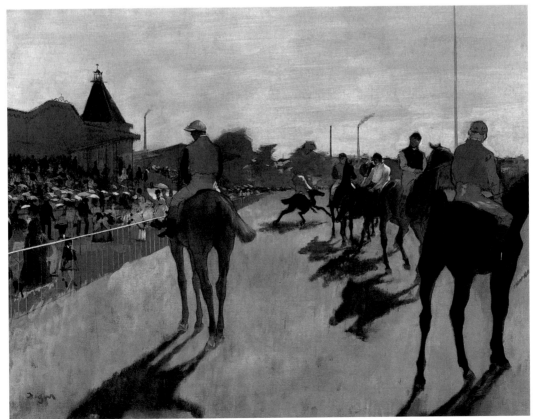

관람석 앞에 열 지어 있는 경주마들,
1866-1868,
유화, 46×61cm,
파리, 오르세 미술관

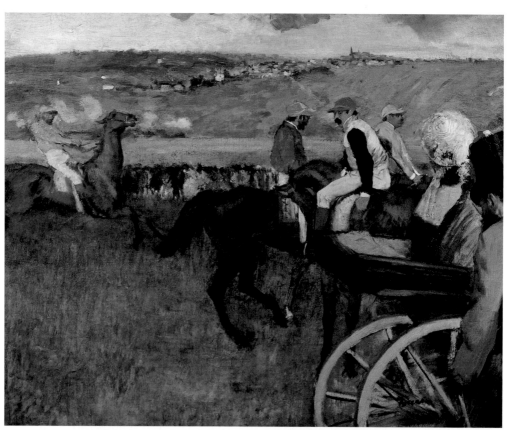

경마장의 아마추어 기수들,
1876-1887,
유화, 66×81cm,
파리, 오르세 미술관

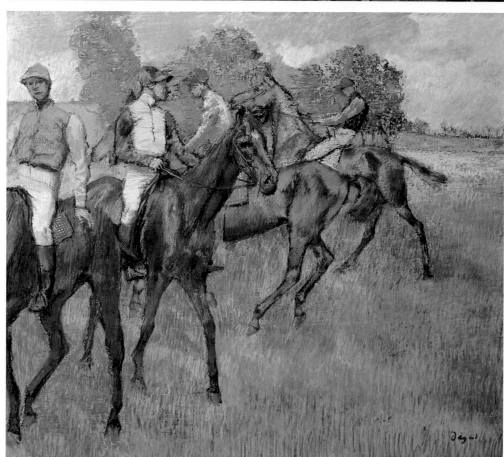

경주마들,
1884, 파스텔,
57.5×65.4cm,
클리블랜드 미술관, 미국

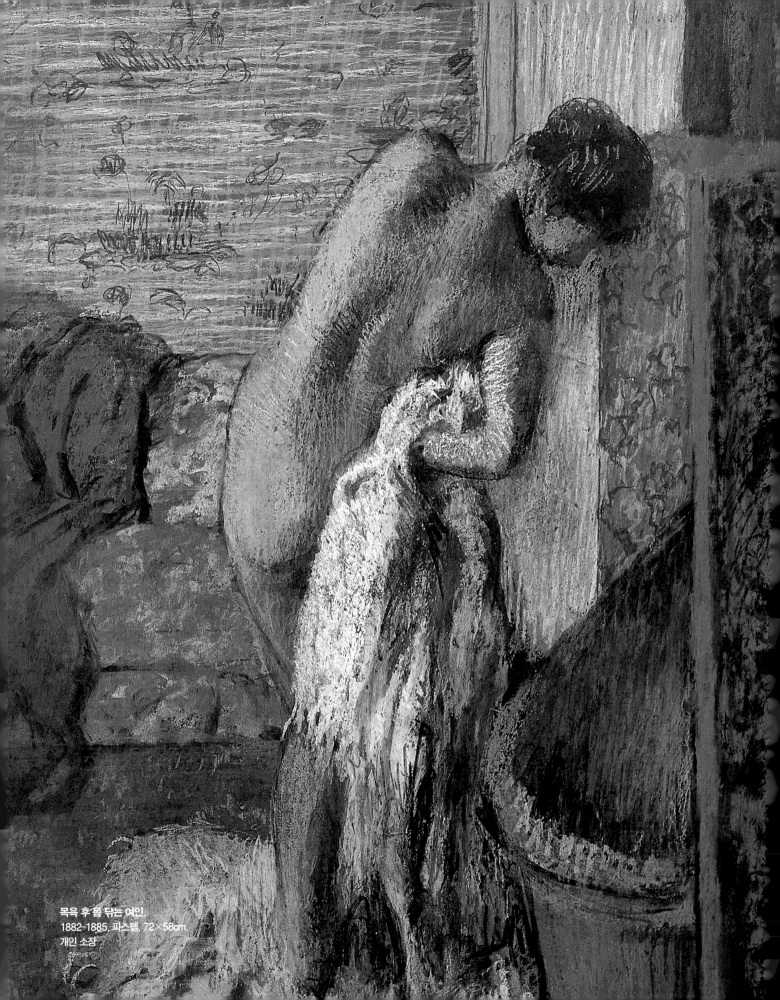

목욕 후 몸 닦는 여인,
1882-1885, 파스텔, 72×58cm,
개인 소장

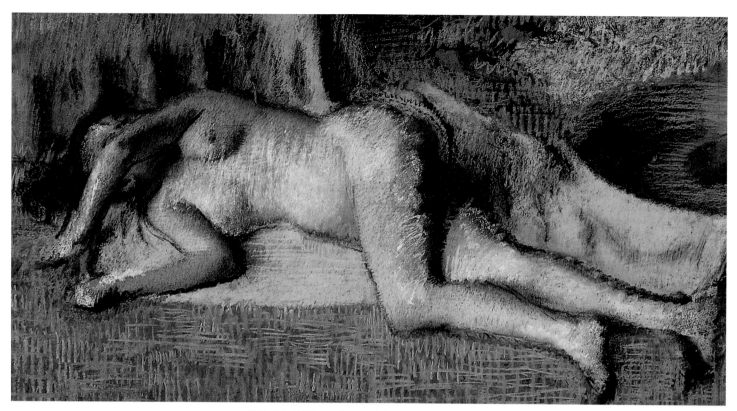

목욕 후 누워 있는 여인, 1895년경, 파스텔, 48×83cm, 개인 소장

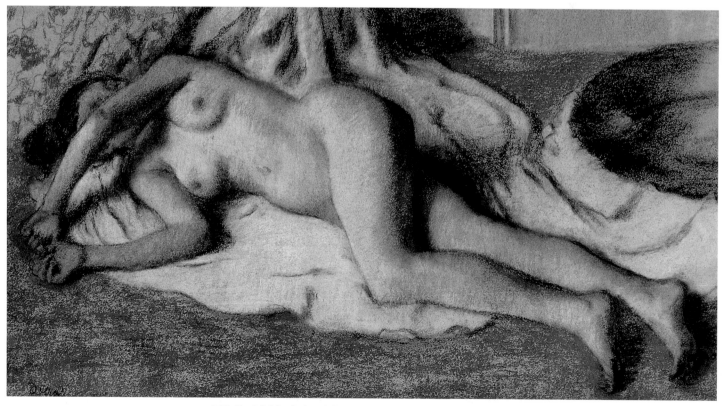

목욕 후 바닥에 누워 있는 여인, 1886-1888, 파스텔, 48×87cm, 파리, 오르세 미술관

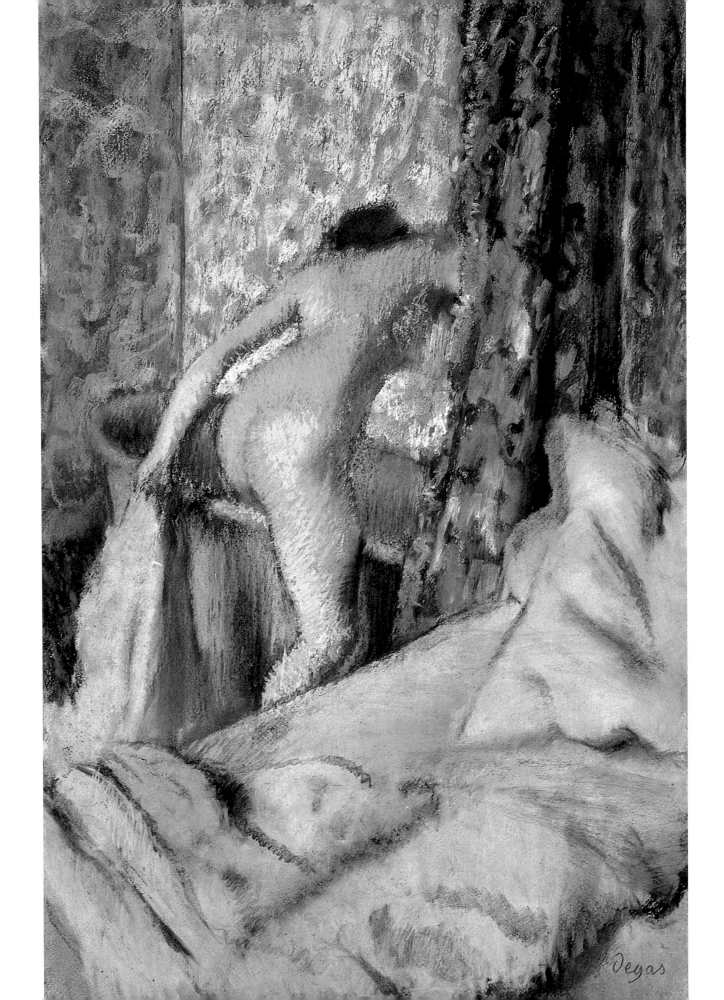

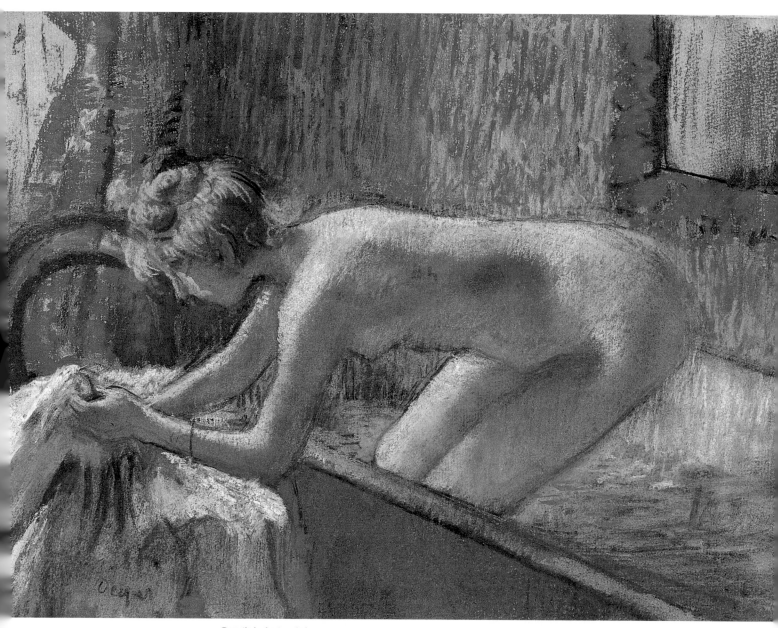

욕조에서 나오는 여인, 1886-1888, 모노타이프에 파스텔, 27.5×37.5cm, 개인 소장

아침 목욕, 1895년경, 파스텔, 66.8×45cm,
시카고 미술연구소, 미국

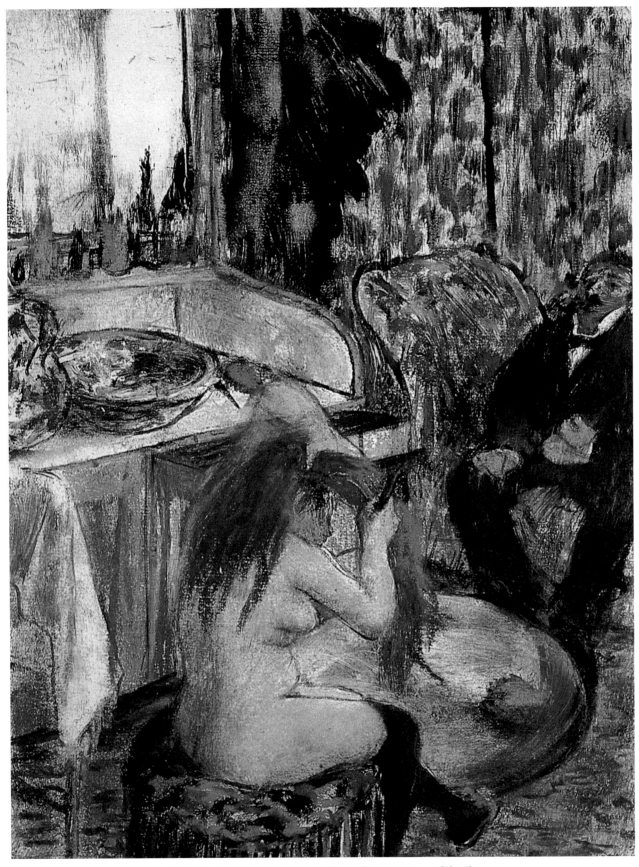

머리 빗는 여인, 1876-1877, 모노타이프에 파스텔, 21.5×16.2cm, 개인 소장

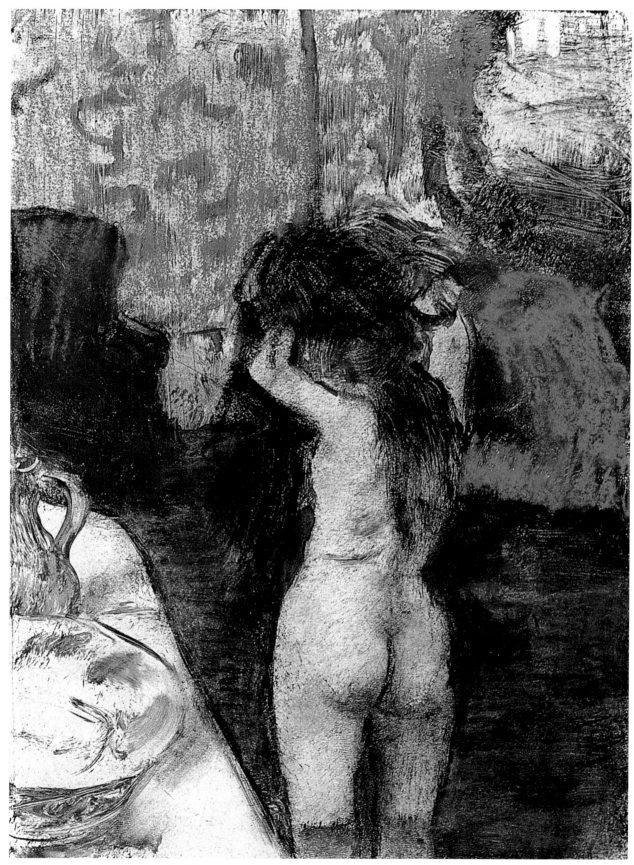

욕조에서 나온 여인, 1876-1877, 모노타이프에 파스텔, 21×15.9cm, 개인 소장

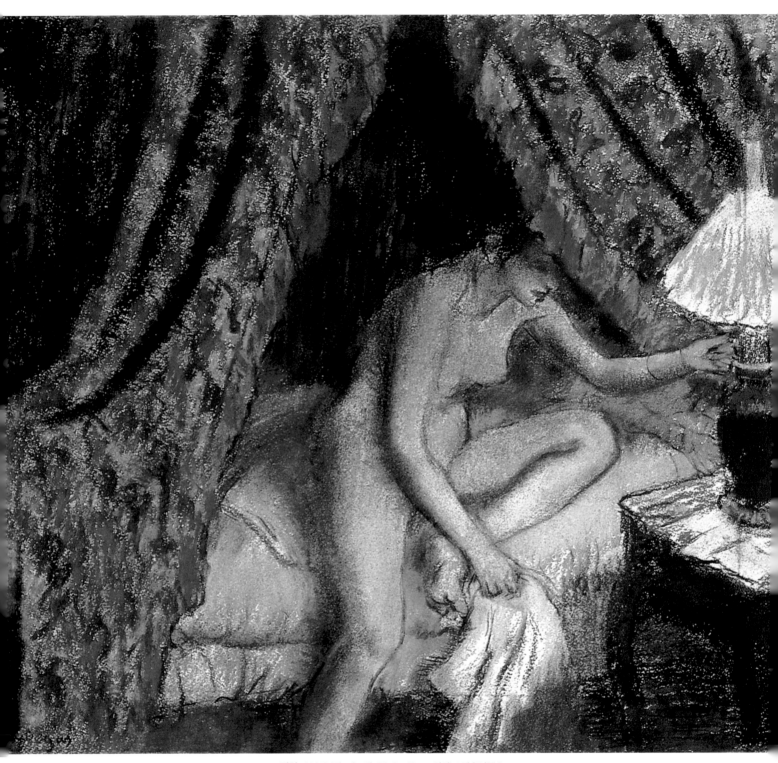

취침, 1883년경, 파스텔, 36.4×43cm, 시카고 미술연구소

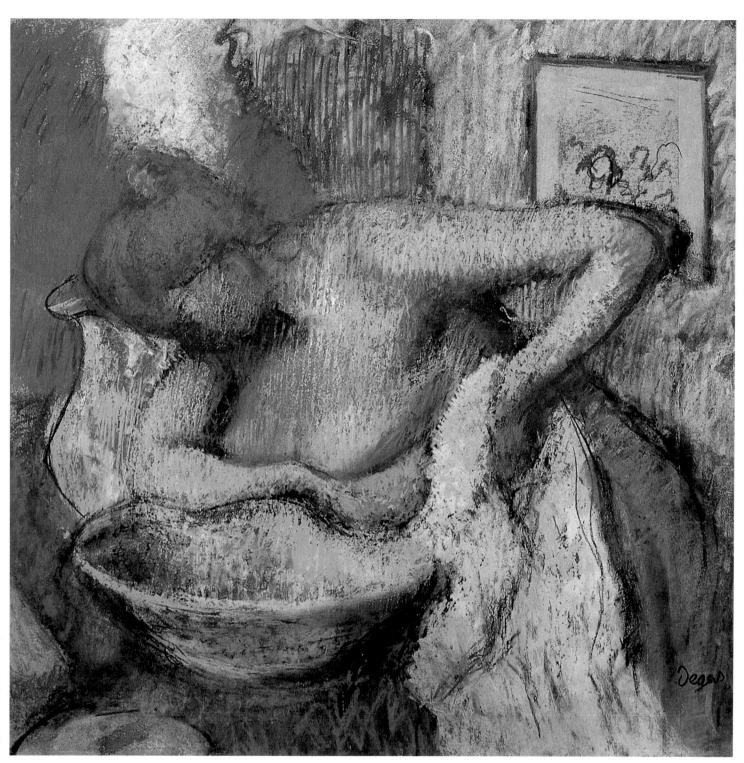

몸단장, 1897년경, 파스텔, 59.3×61cm, 개인 소장

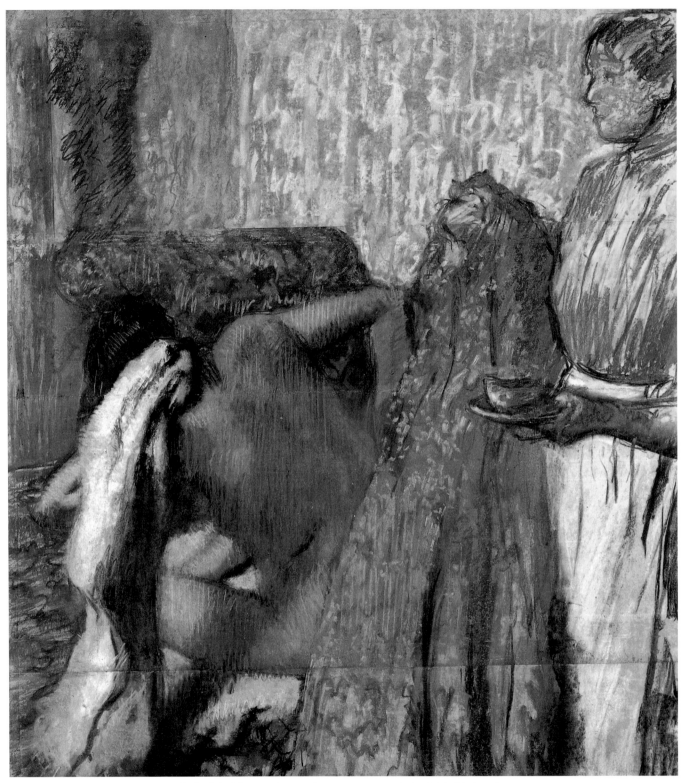

목욕 후 아침 식사, 1889년경, 파스텔, 119.3×105.4cm, 빈터투어 순수미술관, 스위스

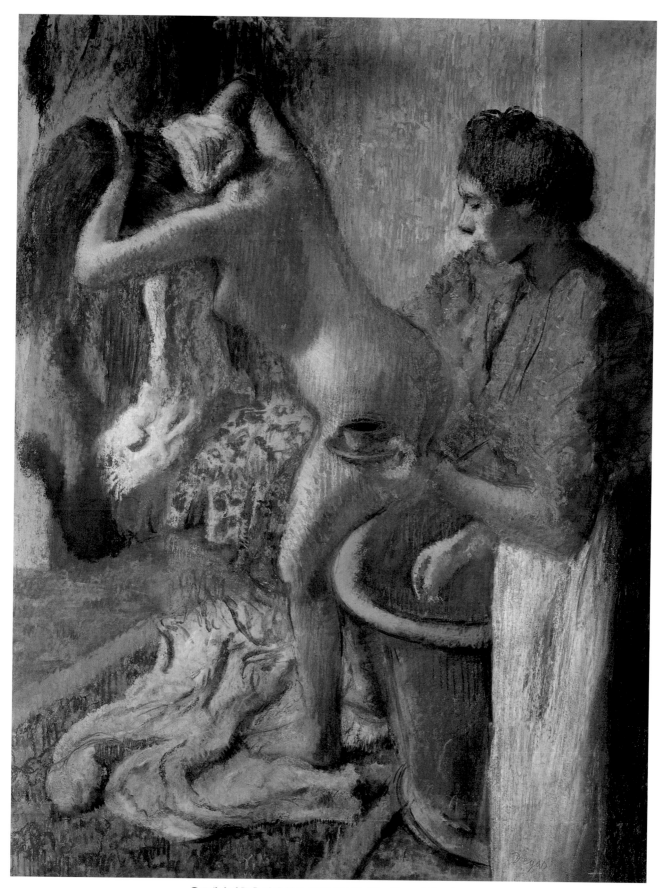

욕조에서 나온 후 아침 식사, 1895, 파스텔, 121×92cm, 개인 소장

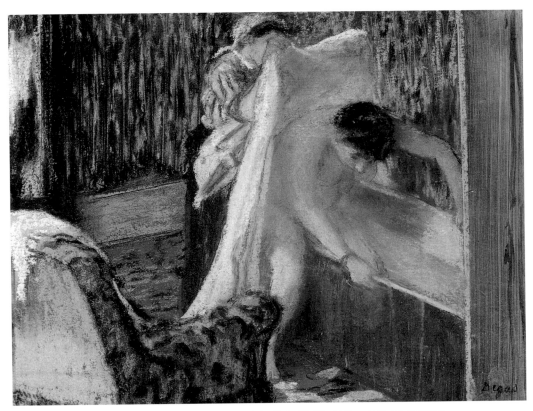

욕조에서 나오는 여인, 1876-1877, 모노타이프에 파스텔, 16×21.5cm, 파리, 오르세 미술관

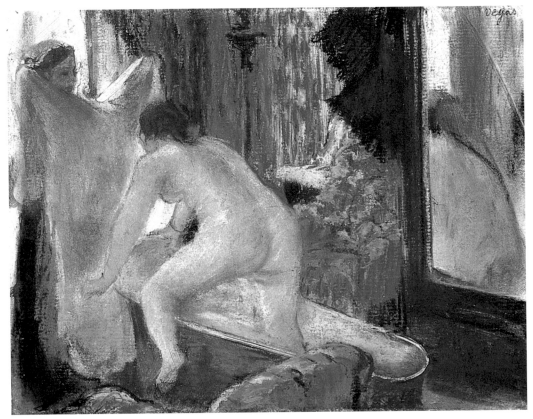

욕조에서 나오는 여인, 1876-1877, 모노타이프에 파스텔, 16×21.5cm, 패서디나, 노튼 사이먼 재단

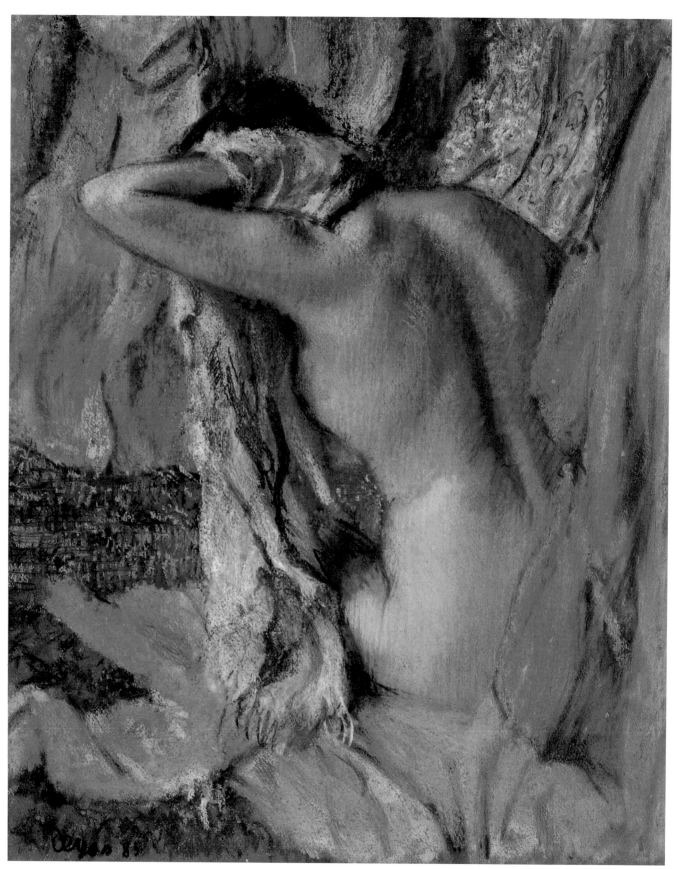

목욕 후에, 1885, 파스텔, 66×52.7cm, 패서디나, 노튼 사이먼 재단

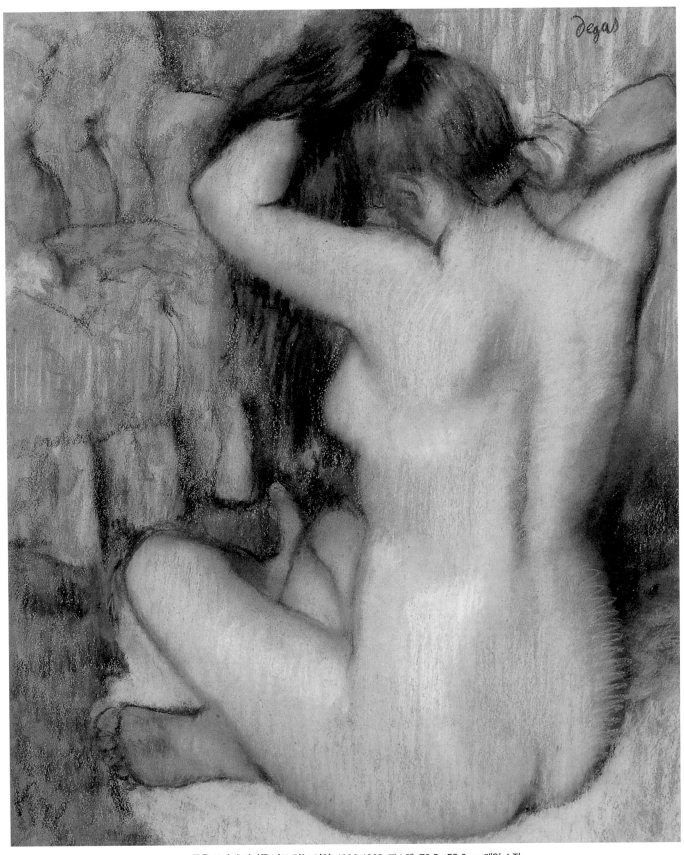

등을 보이며 머리를 빗고 있는 여인, 1886-1888, 파스텔, 70.5×58.6cm, 개인 소장

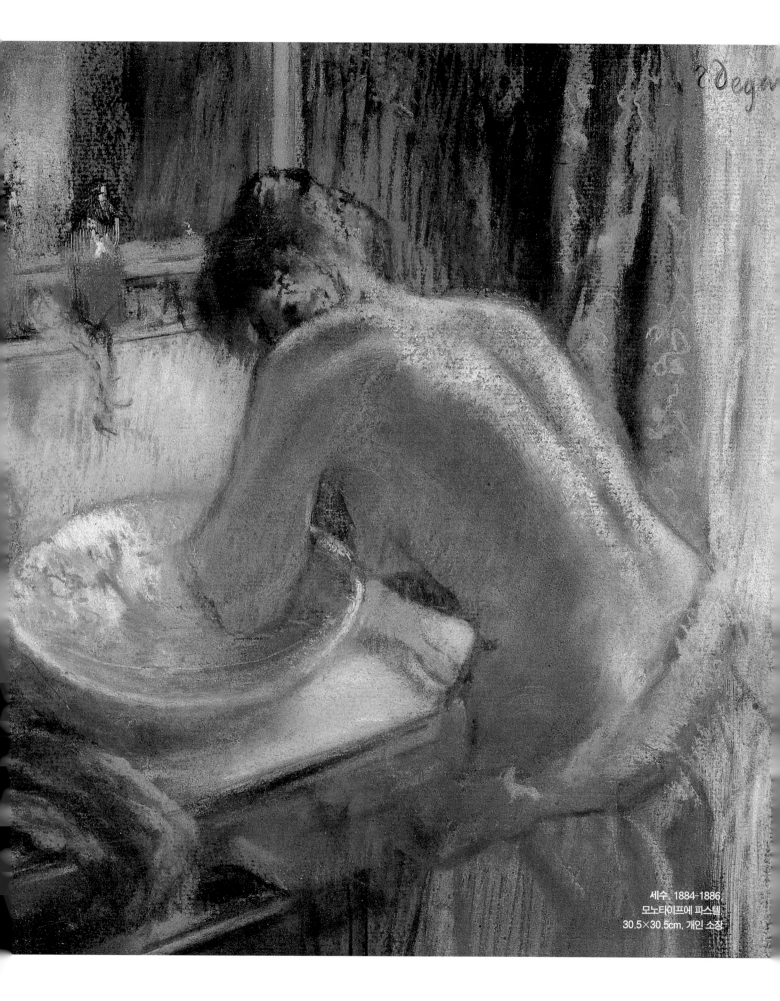

세수, 1884-1886
모노타이프에 파스텔
30.5×30.5cm, 개인 소장

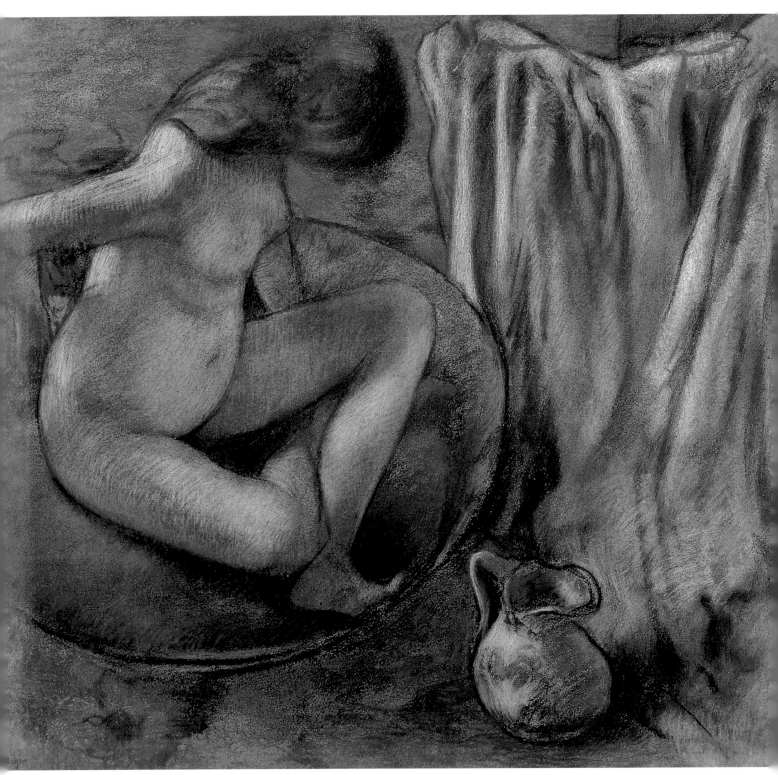

목욕통 속의 여인, 1884, 파스텔, 76×86cm, 개인 소장

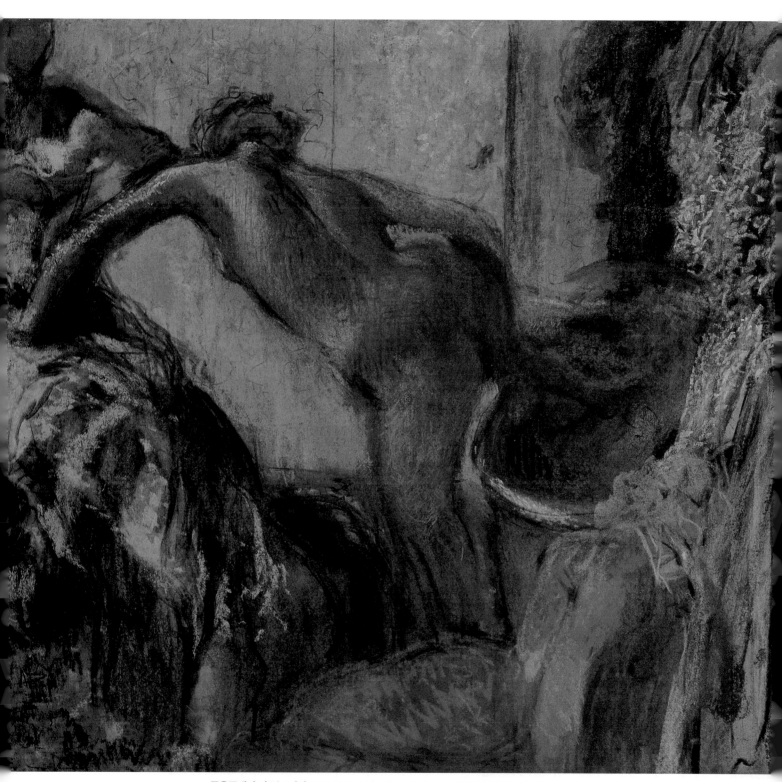

목욕통에서 나오는 여인, 1895-1900, 파스텔, 76.2×82.8cm, 워싱턴, 필립스 컬렉션

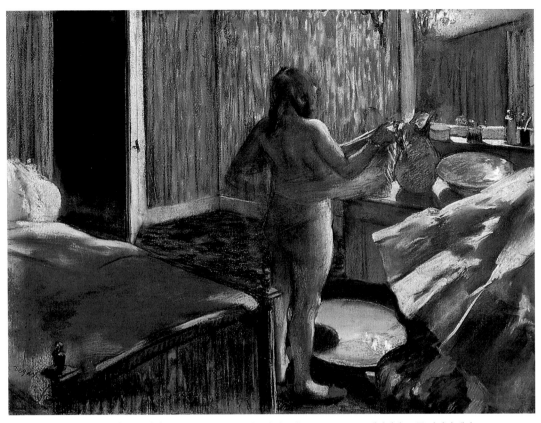

화장대 앞에 있는 여인, 1876–1877, 모노타이프에 파스텔, 45.7×60.3cm, 패서디나, 노튼 사이먼 재단

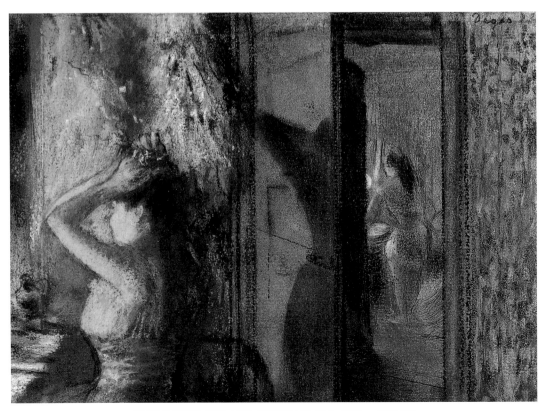

여배우의 분장실, 1879–1885, 에칭에 파스텔, 16.5×22.9cm, 개인 소장

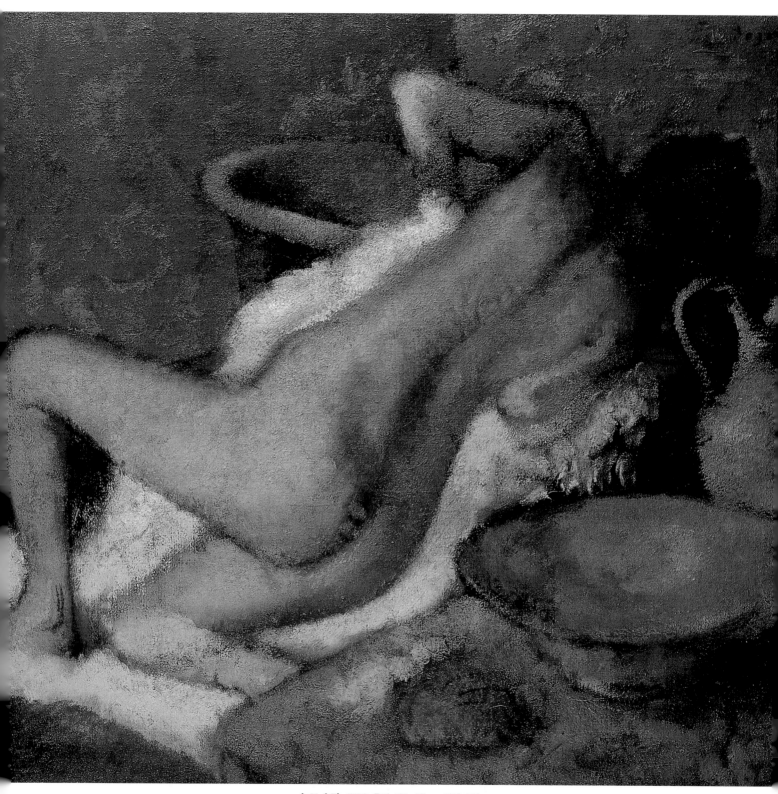

누드 습작, 1896, 유화, 77×83cm, 개인 소장

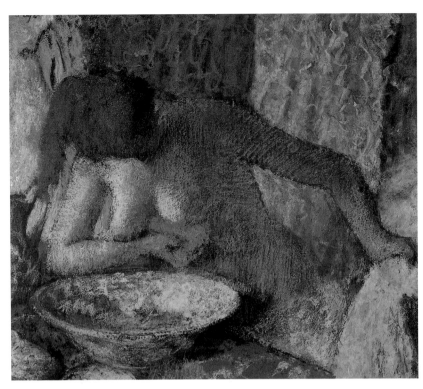

몸을 씻는 여인, 1897년경,
파스텔, 59.3×61cm,
개인 소장

목욕, 1895년경,
유화, 81.3×117.5cm,
피츠버그, 카네기 미술관

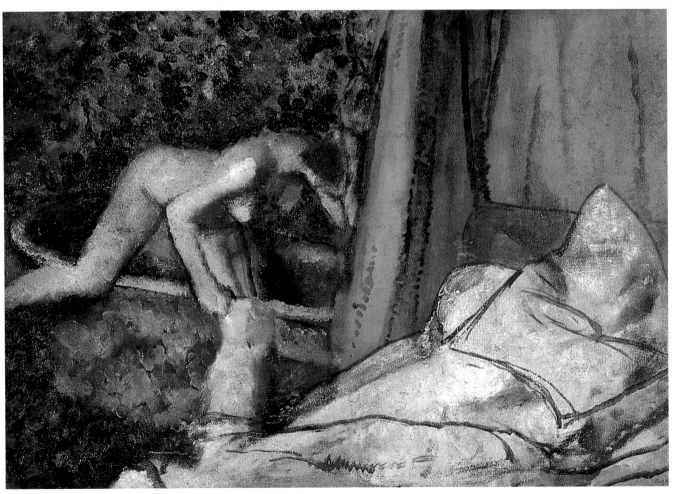

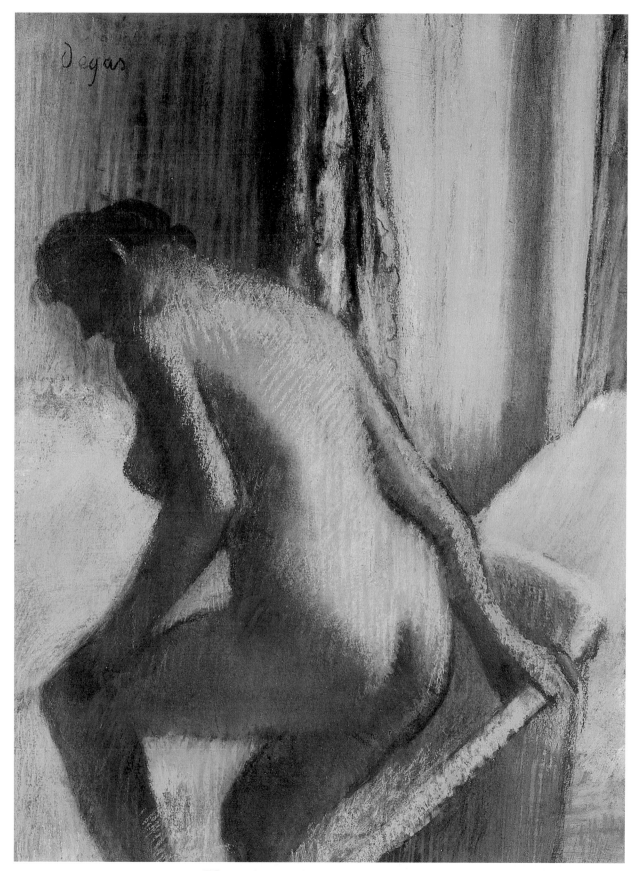

목욕, 1894년경, 모노타이프에 파스텔, 38×28cm, 개인 소장

JAEWON ART BOOK 36

에드가 드가

편집위원 / 정금희 · 조명식 · 쥬세페 고아

초판 1쇄 인쇄 2005년 6월 21일
초판 1쇄 발행 2005년 6월 28일

발행처 · 도서출판 **재원**
발행인 · 박덕흠
색분해 · 으뜸 프로세스(주)
인 쇄 · 으뜸 프로세스(주)

등록번호 · 제10-428호
등록일자 · 1990년 10월 24일

서울시 마포구 서교동 461-9 ㉾121-841
전화 323-1410(代) 323-1411
팩스 323-1412
E-mail : jaewonart@yahoo.co.kr

ISBN 89-5575-069-2 04650
세트번호 89-5575-042-0